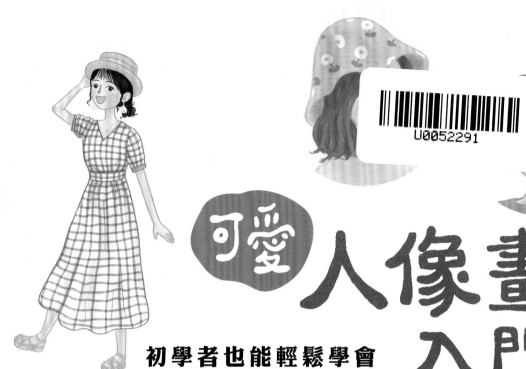

可愛 人像畫 入門

初學者也能輕鬆學會 的 似顏繪

雨立今 著

大家好，我是小雨！
很久以前，我就很喜歡畫畫了，尤其是肖像畫。因為想把我愛的人與愛我的人都記錄下來，每逢他們過生日或從學校畢業時，我會以似顏繪做成卡片送給他們；這不僅記錄了他們在我心中美好的模樣，也傳達了我們之間深厚的情誼。

雖然每次畫完可能無法盡如人意，譬如過幾天再看作品，怎樣都看不順眼，因此感到有些挫敗。

但我不斷學習別人的繪畫技法，也細細觀察每一個人各有什麼特徵，最重要的是一直練習！只要不斷練習，搭配一些技巧輔助和提點，就能越來越進步。希望藉由我的一些經驗和琢磨出的技巧，讓大家可以更快上手，畫出專屬自己的似顏繪！

這是我人生中出版的第一本書，從構思到完稿，過程中有好多需要考慮的事情。一開始有點茫然，幸好有總編輯從旁幫忙整理思緒，也十分感謝不時給予意見的爸爸、姊姊們和朋友佳宜，當然，還要感謝願意提供照片的朋友，讓我可以順利完成。

最後，再次感謝一直支持我的爸爸、媽媽，從過去無人知曉到現在成為作者，始終讓我能無後顧之憂地盡情畫畫。而這一路以來，我能一直堅持著，也是因為身邊有許多愛我、支持我的家人和朋友，謝謝你們！還有，謝謝我自己沒有放棄，並希望自己未來還能出版更多、更多的作品！

C
O
N
T
E
N
T
S

似顏繪第一筆

要完成一個蛋糕，
必須先把作為基底的蛋糕體烤好；
要完成一幅似顏繪，
臉型就是基底 —— 你的第一筆。

臉 部 開始繪製臉部前,請先利用鏡子觀察自己的臉,摸摸看,這時臉的外輪廓有什麼變化呢?

臉部的外輪廓主要以
四條弧線構成。

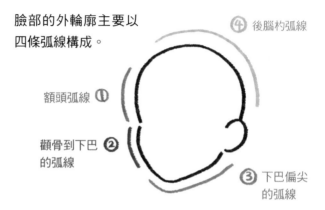

④ 後腦杓弧線

額頭弧線 ①

顴骨到下巴
的弧線 ②

③ 下巴偏尖
的弧線

畫好臉型的基本步驟

1 畫一個橢圓形。

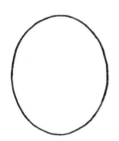

2 以水平中線為準,畫出弧線①和
②,並在另一側畫出耳朵。

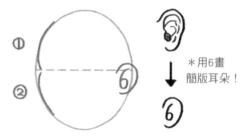

①

②

＊用6畫
簡版耳朵!

3 沿橢圓形下方,往上畫出一條
微微打勾的弧線③。

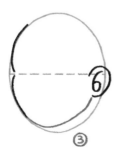

③

4 最後在橢圓形上方畫弧線④。

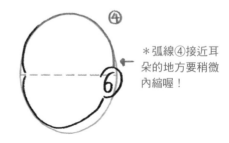

④

＊弧線④接近耳
朵的地方要稍微
內縮喔!

你想畫哪一種臉型呢？ 似顏繪最重要的就是用心觀察。不同的臉型該怎麼辨別？辨別出差異後又該怎麼畫？學會這6種臉型，讓你更快速上手喔！

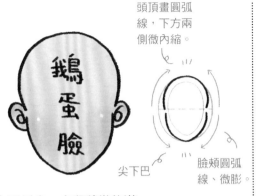

頭頂畫圓弧線，下方兩側微內縮。

尖下巴

臉頰圓弧線、微膨。

上下偏尖，中段稍微飽滿。

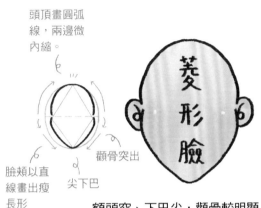

頭頂畫圓弧線，兩邊微內縮。

臉頰以直線畫出瘦長形

顴骨突出

尖下巴

額頭窄、下巴尖，顴骨較明顯。

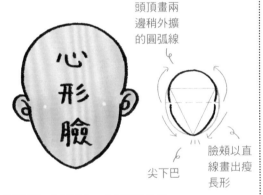

頭頂畫兩邊稍外擴的圓弧線

尖下巴

臉頰以直線畫出瘦長形

額頭寬、下巴尖，又稱三角臉。

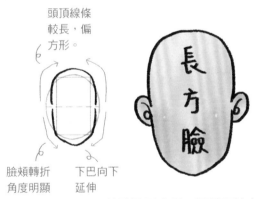

頭頂線條較長，偏方形。

臉頰轉折角度明顯

下巴向下延伸

整體臉型瘦長，腮幫子較方。

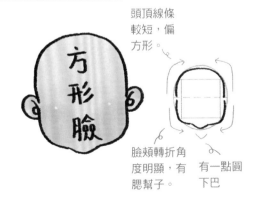

頭頂線條較短，偏方形。

臉頰轉折角度明顯，有腮幫子。

有一點圓下巴

整體臉型明顯四方，又稱國字臉。

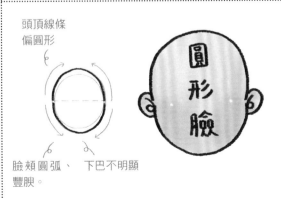

頭頂線條偏圓形

臉頰圓弧、豐腴。

下巴不明顯

整體臉型圓潤，顴骨寬、下巴飽滿。

不同角度的臉

學畫人物初期，我最不喜歡側臉，因為每次都畫得好
奇怪，讓人十分苦惱。後來發現，只要按照基本步驟
勤加練習，再掌握一些小訣竅，就能突破障礙喔！

[正面] 較簡單，盡量保持兩側對稱即可。

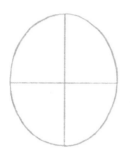

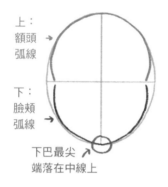

上：
額頭
弧線 →

下：
臉頰
弧線 →

下巴最尖
端落在中線上 ↗

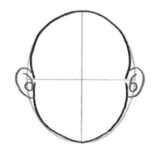

1 畫一個橢圓形，標出
十字線。

2 以水平中線為準，畫
出臉型。

3 左右兩側加上耳朵。

[45度斜側面]

比正面稍難。臉部的弧線只出現在一邊，
另一邊是耳朵及後腦杓弧線。

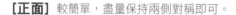

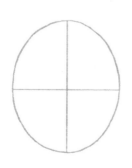

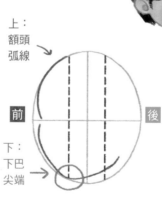

上：
額頭
弧線 →

前　後

下：
下巴
尖端

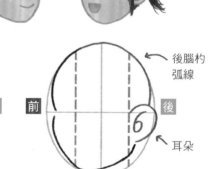

後腦杓
弧線

前　後

耳朵

1 畫一個橢圓形，標出
十字線。

2 畫額頭和臉頰弧線。水平
中線分成三等分，下巴最
尖端落在三分之一處、接
近橢圓形底部的位置上。

3 再將水平中線分成四等
分。在四分之三處畫上
耳朵後，連接後腦杓和
下巴的弧線。

[90度正側面]

過去一直困擾我的90度角正側面，每次一畫完，不是覺得鼻梁過挺，就是下巴太往前凸或顯得非常厚實。後來終於找到較容易上手的方式——不要想著一次就把側面畫完。什麼意思呢？一起來畫畫看吧！

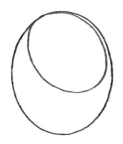

1 畫兩個交疊的橢圓形。

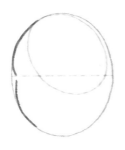

2 畫額頭和臉頰的弧線，鼻子先不畫。

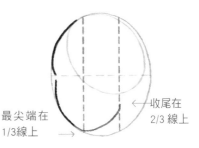

最尖端在1/3線上 → ← 收尾在2/3線上

3 畫下巴弧線，並注意尖端與收尾的位置。

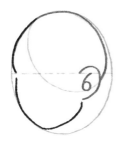

4 在水平中線上畫耳朵，並沿著小橢圓形畫出後腦杓弧線。

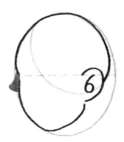

5 最後再以水平中線為準，略偏下方處畫上鼻子。

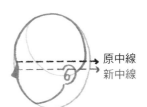

→ 原中線
→ 新中線

若人物額頭偏高，水平中線就往下移。

✔ 如果想畫稍微抬頭或低頭的模樣，只要移動水平基準線就可以完全掌握了。

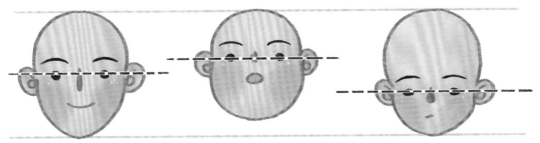

平視時，以水平中線為基準。

抬頭時，水平線往上移。

低頭時，水平線往下移。下巴要縮短喔！

嗯……
五官該放在哪裡才好呢？

如何加上五官？

想要將五官放在正確的位置上，必須先
設定「十字線」。

[正面]

十字線=垂直中線+水平中線
鼻子：約在十字線交接處。
眼睛：左右對稱並與垂直中線等距，畫在水平中線上。
眉毛：畫在眼睛正上方。
嘴巴：鼻子正下方，畫在垂直中線上。

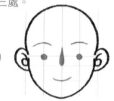

眼睛約落在水平中線
四分之一處和四分之
三處。

[90度正側面]

眼睛畫在水平線上。眼睛、眉毛只畫一個，
嘴巴、鼻子只畫半邊。

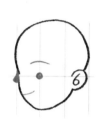

眼睛大約落在水平線
的三分之一處。畫嘴
巴時，長度不能超過
眼睛。

[45度斜側面]

五官擺放較難。因為角度使臉型顯得立體，
斜側面的十字線就像一顆球上的弧線。

畫在球上
的十字線

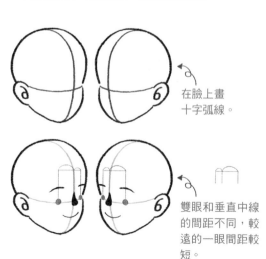

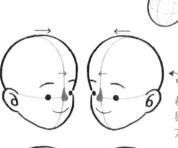

在臉上畫
十字弧線。

鼻子最尖端
與臉面對的
方向相同。

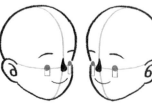

雙眼和垂直中線
的間距不同，較
遠的一眼間距較
短。

雙眼大小不
同，較遠的
眼睛偏小。

12

表現好氣色的祕訣 似顏繪不限媒材,只要選擇自己熟悉、喜歡的工具就可以了!
在為臉部上色前,先介紹幾種常用媒材的漸層色畫法。

[色鉛筆]

1 先淡淡塗上第一層。
（筆拿斜一些,輕輕塗色。）

2 想加深的地方再塗上第二層。（塗色力道稍微加重。）

3 縮小範圍,再塗上第三層。（往淡的方向畫並慢慢放輕力道。）

[水彩]

1 先淡淡地塗上第一層。
（調色時需加多一些水。）

2 想加深的地方再塗上第二層。（顏料比例也加多一些。）

3 縮小範圍,再塗上第三層。（需在還有水分時完成。）

＊若使用電腦繪圖,可善加利用筆的透明度功能,仿照上述的手繪技巧,慢慢地疊色。

幫臉部打光! 上色重點是在陰影處加深顏色,
如:凹陷的地方、與光源方向相反的地方（光線照不太到的地方）。

凹陷處(如眼窩)、凸起處的周邊(如鼻子、顴骨),
或是遮蔽物底下(如頭髮),都會產生陰影。

陰影處的邊緣會因反光而稍微變亮

凹陷處也會產生陰影

似顏繪以人為主角,會盡量把光打在臉上以成為亮點,所以範例的光源設定皆在臉面對的那一側。

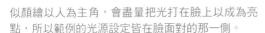

 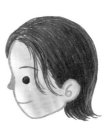

幫人物的臉頰塗上一點腮紅和高光亮點,或在耳朵尾端塗上較深的顏色,都能讓角色顯得更鮮活、可愛!

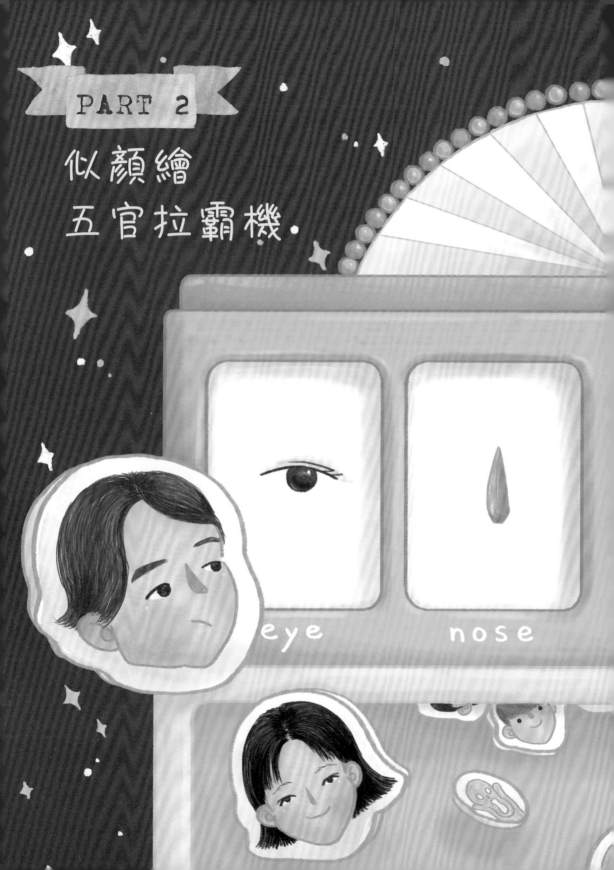

PART 2

似顏繪
五官拉霸機

仔細觀察，每個人的五官其實
各異其趣，隨機組合後，就會
讓每張臉都變得與眾不同！

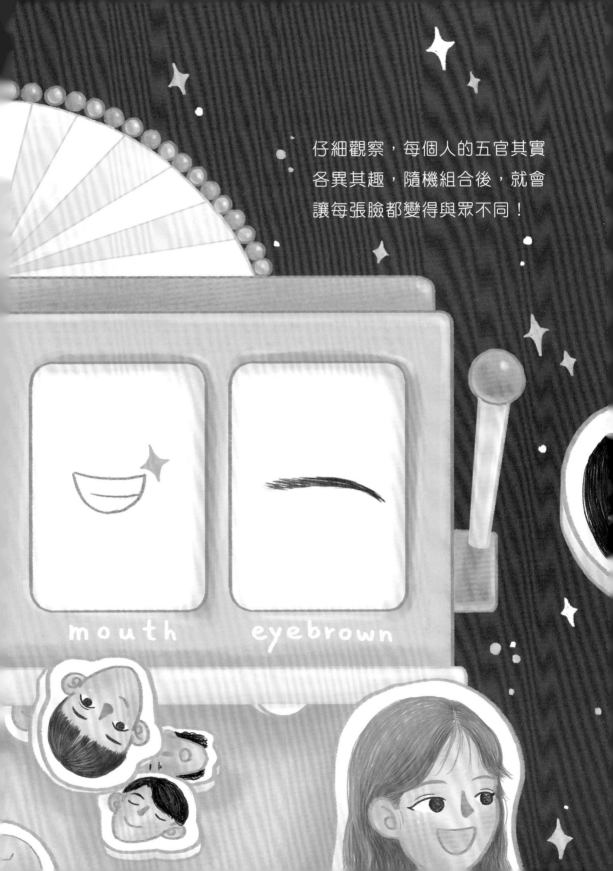

mouth　　　eyebrown

眼睛

這個單元將分別介紹五官的細節，只要一一練習，最後在臉上「重新組裝」，即可完成不同的人臉。讓我們從眼睛開始吧！

開始描繪時，每當盯著真實的眼睛，總會不小心被牽引、畫得過於寫實，而無法凸顯可愛的模樣。到底該怎麼辦呢？以下將分三小節講解眼睛的簡化畫法、各種特徵及表情語言。

眼睛的簡化畫法

畫眼睛的重點在於眼珠和眼瞼，希望能畫得神似對方，只要注意眼珠大小和眼瞼形狀就可以了！

・省略下眼瞼，就能讓目光聚焦在眼睛上半部。

各種常見的眼睛

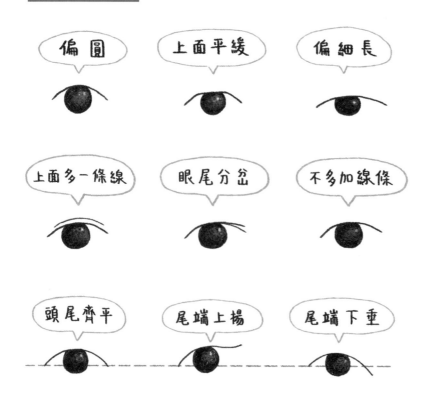

偏圓　上面平緩　偏細長

上面多一條線　眼尾分岔　不多加線條

頭尾齊平　尾端上揚　尾端下垂

·用上眼瞼稍微遮住眼珠的方式呈現出眼珠大。 ·簡化版只需畫出眼尾的睫毛。

想要眼睛更有神，可在眼珠上加畫亮點喔！

傳遞情緒的眼神 眼睛外形稍作變化，就能讓簡化版眼睛展現不同表情和情緒喔！

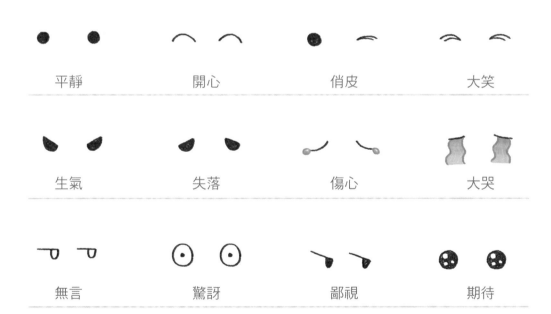

平靜	開心	俏皮	大笑
生氣	失落	傷心	大哭
無言	驚訝	鄙視	期待
尷尬	疑惑	疲累	害怕

眉毛

畫眉毛時,只要角度一改變,就可以創造出多元的表情。接著,一起來練習畫出表達不同感知的眉形吧!

眉毛的簡化畫法 畫眉毛的重點就是——頭寬尾細,並且在前端畫上稀疏的細毛,以凸顯眉毛自然的模樣。

1 先畫出眉形外輪廓。　　**2** 在最前端畫出帶漸層感的稀疏細毛。　　**3** 沿眉形的方向一筆一筆堆疊。

各種常見的眉形

一般

彎眉

平眉

三角眉

細挑眉　　稀疏眉　　細柳眉　　折角眉

表達感受的眉毛

平靜　　　　開心　　　　傷心　　　　生氣

煩惱　　　　疑惑　　　　驚訝　　　　無奈

鄙視　　　　尷尬　　　　害怕　　　　期待

鼻　子

有別於用線條描繪的方式，

這次要用色塊畫鼻子喔！

鼻子的簡化畫法

畫鼻子可以從「水滴狀輪廓」著手，再塗上比皮膚略深的顏色。

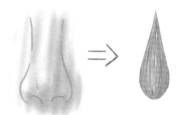

正面的簡化畫法　　　　　　　　側面的簡化畫法

不同特色的鼻形

一般鼻　　　蒜頭鼻　　　鷹勾鼻　　　翹鼻　　　高挺鼻

山坡鼻　　　短圓鼻　　　細尖鼻

還可以在鼻尖加畫高光亮點喔！

嘴 巴

嘴巴的簡化畫法 畫嘴巴時只需描繪外輪廓，不必畫出嘴唇的細節。若想強調嘴唇的特徵，就用簡短線條做些許點綴即可！

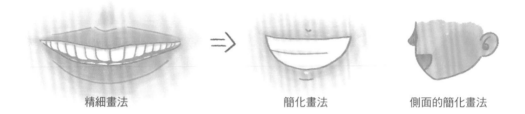

精細畫法	簡化畫法	側面的簡化畫法

各種常見的嘴形

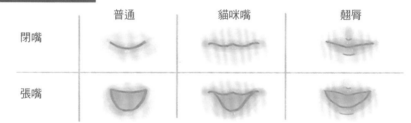

	普通	貓咪嘴	翹唇
閉嘴			
張嘴			

表情達意的嘴形

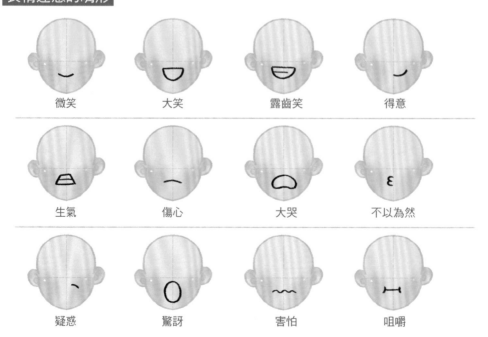

微笑	大笑	露齒笑	得意
生氣	傷心	大哭	不以為然
疑惑	驚訝	害怕	咀嚼

五官組合

學會前面講解的五官畫法後，就可以組合成不同的表情。
一起來試試看吧！

開心	俏皮	快樂	得意	期待

生氣	傷心	哭泣	賭氣	害怕

驚訝	疑惑	尷尬	鄙視	煩惱

嘟嘴	疲倦	咀嚼	無奈	不以為然

學會組合，變臉超容易！

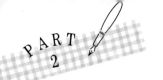
各式各樣的臉 隨機選擇常見的五官特徵與臉型，組合成各式各樣的臉吧！

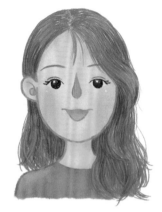

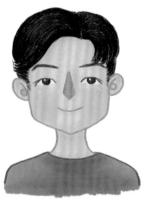

鵝蛋臉＋（雙／圓／平）眼
＋細柳眉＋一般鼻＋貓咪嘴

方形臉＋（內雙／上平／下
垂）眼＋折角眉＋高挺鼻＋
普通嘴

長方臉＋（單／細長／鳳）
眼＋平眉＋細尖鼻＋翹脣

菱形臉＋（內雙／圓／下垂）
眼＋平眉＋鷹勾鼻＋貓咪嘴

圓形臉＋（雙／上平／鳳眼）
＋彎眉＋翹鼻＋翹脣

心形臉＋（單／上平／平眼）
＋細挑眉＋蒜頭鼻＋普通脣

Practice

分析並觀察自己的臉，選出符合的臉型及五官特徵，試著畫出自
己的正面似顏繪吧！

各種各樣的情緒 先畫出臉型與特徵,再添加一點情緒魔法,就能完成
一幅幅生動、鮮明的似顏繪了!

圓形臉＋快樂＋平眉
＋山坡鼻＋貓咪嘴

菱形臉＋鄙視＋細挑眉
＋鷹勾鼻

鵝蛋臉＋期待＋彎眉
＋細尖鼻＋翹脣

心形臉＋傷心＋細柳眉
＋翹鼻

長方臉＋驚訝＋三角眉
＋高挺鼻＋翹脣

生氣時
額頭
會泛紅

方形臉＋生氣＋折角眉
＋短圓鼻

Practice

以剛剛完成的自畫像為基礎,再試著畫出五種表情吧!

年齡

雖然有了畫似顏繪的基礎，為何每次畫爺爺、奶奶還是感覺少了點什麼？那是因為不同年齡的人都有各自的特徵，只要掌握這個要點就能上手了。

稍微駝背、上身前傾就會呈現老態。

畫老年人

老年人的特徵就是皺紋，但須注意不要加太多而讓圖變得過於複雜，在這些重點部位添加皺紋即可。

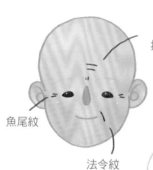

抬頭紋

魚尾紋

法令紋

爺爺、奶奶就是最好的模特兒喔！

畫中年人

中年人的皺紋比老人少，三種皺紋擇一描繪為基本原則。

畫中年大叔時，下巴線條平緩些更能表現粗獷的性格喔！

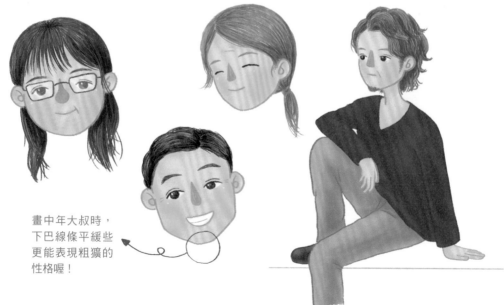

畫兒童 中、老年人可用皺紋來區隔出年齡，稚嫩的小孩又該怎麼表現呢？

身形不妨照著Q版人物的三頭身比例畫，不過頭部要再畫大一些，臉部也畫短一些。

當然，那軟嫩的嬰兒肥雙頰也別忘了喔！

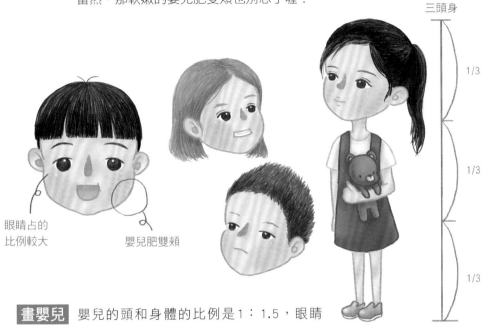

三頭身

1/3

1/3

1/3

眼睛占的比例較大

嬰兒肥雙頰

畫嬰兒 嬰兒的頭和身體的比例是1：1.5，眼睛大、鼻子和嘴巴小、雙頰豐腴，軀幹和四肢都更肥嫩。另外，包著尿布的大屁股也會讓嬰兒顯得加倍可愛。

我是彌月卡上的主角耶！

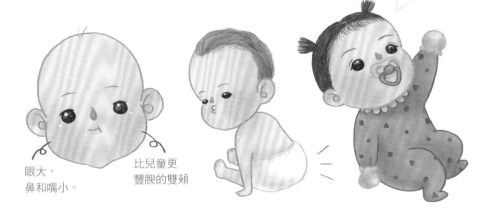

眼大，鼻和嘴小。

比兒童更豐腴的雙頰

體型與動作

身材比例說明 根據不同的表現和需求，分為一般比例跟Q版比例。

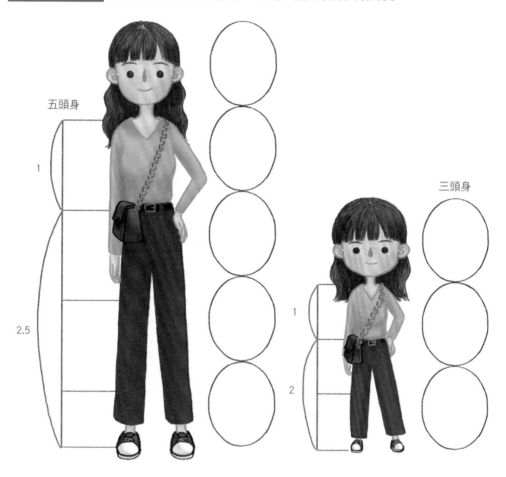

	一般比例	Q版比例
頭身比	五頭身	三頭身
臉型	正常	偏圓扁
肩膀	較寬	較窄
身體比例 （上半身：下半身）	1：2.5	1：2
效果	較成熟，跟真實人體較相像。	較可愛，繪製兒童時也可使用這樣的比例。

常見的肢體動作 決定了描繪人物的身材比例後，就來練習畫基本動作吧！

[常見半身動作]

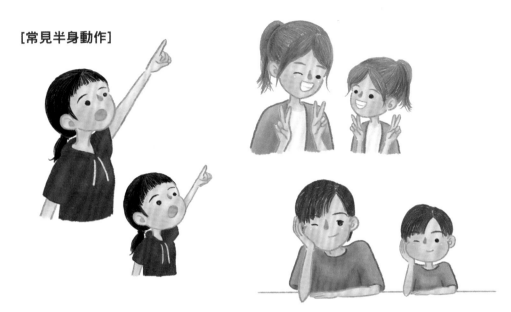

[常見全身動作]

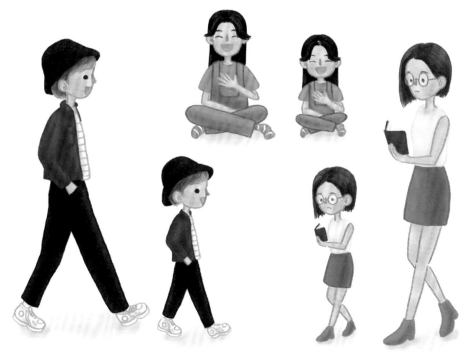

常見的體型

♀

瘦 ←————————————→ 胖

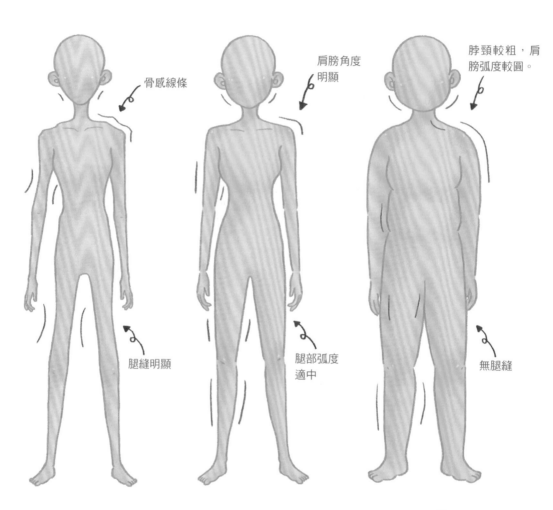

骨感線條

肩膀角度
明顯

脖頸較粗，肩
膀弧度較圓。

腿縫明顯

腿部弧度
適中

無腿縫

・女性身材曲線較男性明顯（腰凹臀凸），且肩
　膀較短窄、圓潤。偏胖的女性大多呈水梨形身
　材，也就是臀部顯得較寬。

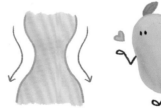

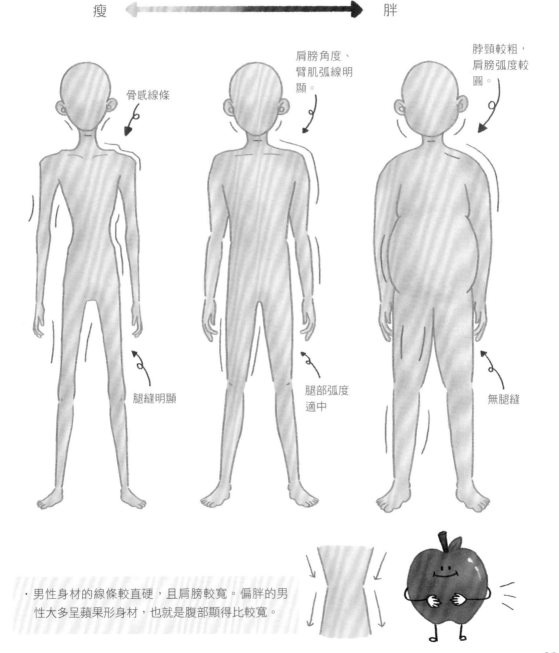

♂

瘦 ⟵⟶ 胖

骨感線條

肩膀角度、
臂肌弧線明
顯。

脖頸較粗，
肩膀弧度較
圓。

腿縫明顯

腿部弧度
適中

無腿縫

·男性身材的線條較直硬，且肩膀較寬。偏胖的男
　性大多呈蘋果形身材，也就是腹部顯得比較寬。

PART 3

似顏繪
造型舞臺

髮型與穿搭可以
改變一個人的氣質,
那麼,如何描繪具有
特色的髮型跟穿搭呢?

髮型

繪製各種髮型前，首先得了解髮際線、頭髮的生長位置、髮流等，思考看看額頭上的髮際線在哪裡？瀏海怎麼畫？沒有瀏海又該怎麼畫呢？

有瀏海 先找出前額髮際線，之後不管是旁分或中分瀏海，都從這條線出發。

頭頂

髮際線

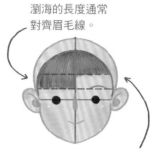

瀏海的長度通常對齊眉毛線。

但眉上短瀏海也很常見喔！

[瀏海的造型]

不同瀏海造型的差別就在於繪製的「起點」，抓對起點，就能畫出美美瀏海。

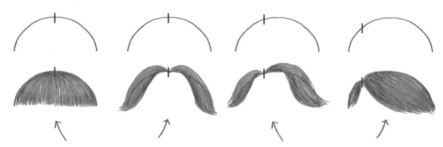

齊瀏海和中分瀏海的起點都在正中央。

雖然都是旁分瀏海，由於起點不同，又可區別成四六分瀏海、三七分瀏海。

無瀏海 先找出髮際線，再將細密鋸齒狀的線條畫在髮際線上。

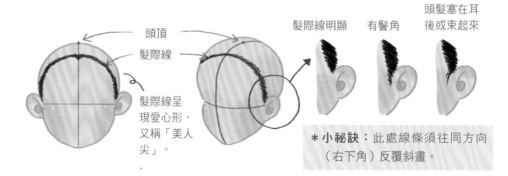

頭頂

髮際線

髮際線呈現愛心形，又稱「美人尖」。

髮際線明顯　有鬢角　頭髮塞在耳後或束起來

＊小祕訣：此處線條須往同方向（右下角）反覆斜畫。

頭髮與生長位置

頭髮的外形比臉部輪廓再大
一些，比較能呈現蓬鬆感。

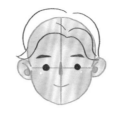 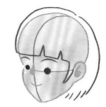

髮流的起點

要畫好髮型，最好先學會在
頭頂找出髮流的起點。

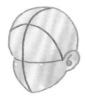 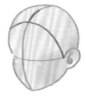

1 先畫出髮際線。　　**2** 向後畫出髮流
的起點線。　　**3** 從這兩條線出發，順著
頭型往外畫出髮絲。

髮流的延伸

[旁分的髮流]　　　　　　**[平頭髮流]**　　**[刺短髮髮流]**

旁分髮流的起點線，必須偏右側或左側。

 超短線條

旁分髮流的起點線，必須偏右側或左側。　　平頭或刺短髮髮流的起點線相同，但髮絲
太短，不會沿著頭型垂下。

[捲髮髮流]

髮片內以線條填滿。

 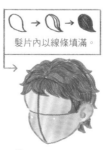

1 先畫出髮際線。　　**2** 沿髮流方向畫出
一片片的髮片。　　**3** 在髮片中畫髮絲。　　長捲髮的畫
法也一樣。

頭髮與地心引力

畫頭髮跟地心引力也有關係？這是因為
頭部的角度會隨肢體動作而改變，那
麼，當人物躺臥、轉身、倒立……時，
頭髮該飄向哪裡才顯得自然呢？

頭髮會因地心引力下垂，
所以，髮流要順著地心引
力方向繪製喔！你們覺得
右圖示範哪個正確呢？

頭髮下就是後腦杓，所以要順著
後腦杓弧線繪製下垂的髮流。

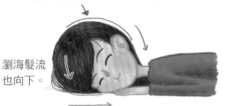

瀏海髮流
也向下。

貼地板的
頭髮橫向
繪製。

頭髮符合地心引力原則垂放才會顯得自然，
但髮絲畢竟不是重物，畫的時候還是要有弧
度，才能呈現出蓬鬆、輕盈感。

倒立時一樣蓬
鬆、輕盈喔！

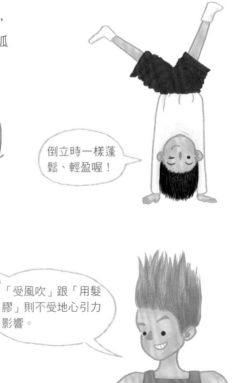

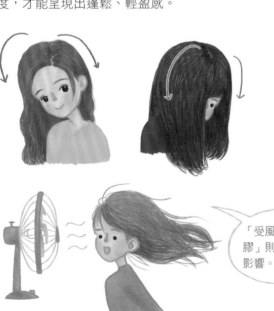

「受風吹」跟「用髮
膠」則不受地心引力
影響。

頭髮上色技巧 頭髮的上色跟之前提到的上色方式大同小異，差別在於頭髮是由許多線條組成，若想表現頭髮上的光影，也需要一層層疊加上色。

1 先畫出髮型輪廓，再依據光源，標示出較亮的範圍。

2 以較淡的色調繪製髮絲，並在較亮的地方畫加強線條。

3 以中間色調繪製髮絲，採漸層方式避開較亮的地方。

4 最後以深色調加強繪製陰影處（背光面），如：耳後的頭髮。

[捲髮上色]

捲髮是波浪狀髮流，除了整體光影，也要特別注意每一片頭髮的光影變化。

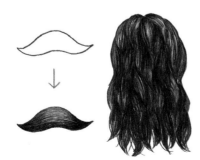

***小祕訣**：若是小捲髮，就按照直髮的光影畫法，只是從直線變成小波浪線。

女性髮型 頭髮基本上分成前半跟後半，也就是瀏海區塊跟後腦杓區塊兩部分。繪製女性的頭髮時，很容易靠著前半與後半的不同組合，呈現出各種髮型。

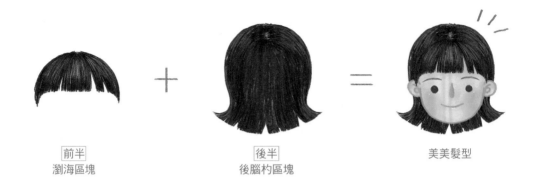

前半
瀏海區塊

後半
後腦杓區塊

美美髮型

[常見瀏海造型]

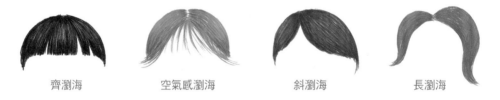

齊瀏海　　　　空氣感瀏海　　　　斜瀏海　　　　長瀏海

不同瀏海造型搭配不同長度的頭髮，再加上捲髮、直髮的差別，就能畫出百變髮型喔！

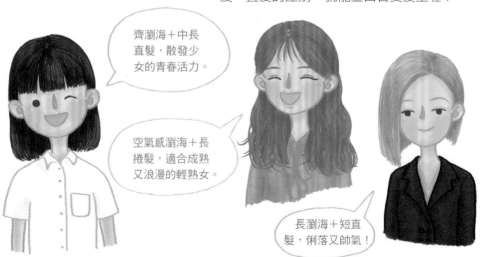

齊瀏海＋中長直髮，散發少女的青春活力。

空氣感瀏海＋長捲髮，適合成熟又浪漫的輕熟女。

長瀏海＋短直髮，俐落又帥氣！

[長髮範例]

[中長髮／短髮範例]

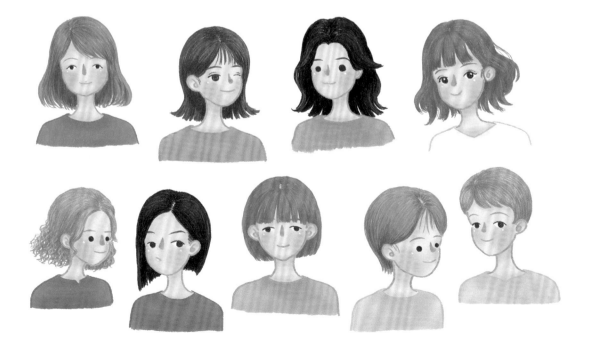

[編髮與髮束] 想繪製造型特殊的編髮或髮束，看著照片畫是最直接的方式；
若想繪製簡單的髮型，可以參考以下範例。

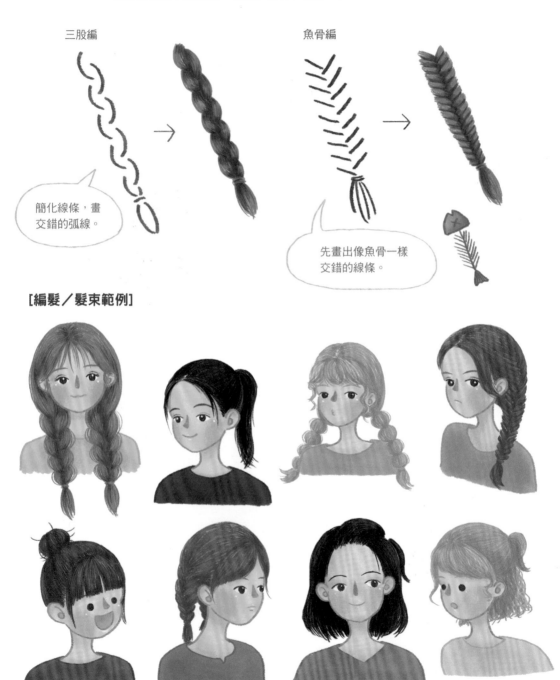

三股編

魚骨編

簡化線條，畫
交錯的弧線。

先畫出像魚骨一樣
交錯的線條。

[編髮／髮束範例]

男性髮型 男性的髮型一般以短髮為主，不像女性髮型那麼多變。但利用瀏海、長短差別、直或捲，組合起來也能產生不少髮型喔！

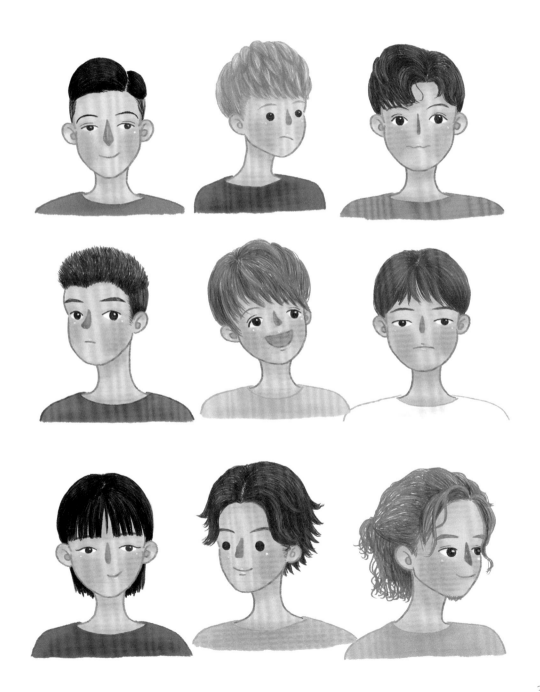

髮飾與帽 掌握了畫各種髮型的技巧後，再來練習畫各式髮飾、
帽子與繪製頭髮的小細節吧！

戴髮箍時會壓住
部分頭髮，所以
髮箍前、後的頭
髮比較蓬起。

[髮箍／髮帶]

[髮飾／髮圈]

[髮夾]

頭髮被夾子
束攏，所以
髮際線微微
露出。

[帽子]

鴨舌帽

反戴鴨舌帽

漁夫帽

花瓣帽

貝雷帽

報童帽

軟式草帽

硬式草帽

軍帽

毛線帽

毛球帽

牛仔帽

穿搭 頭部的造型多采多姿，身體的造型也不遑多讓！接下來就
介紹幾種實用的服裝款式、配色和穿搭風格。

服裝款式

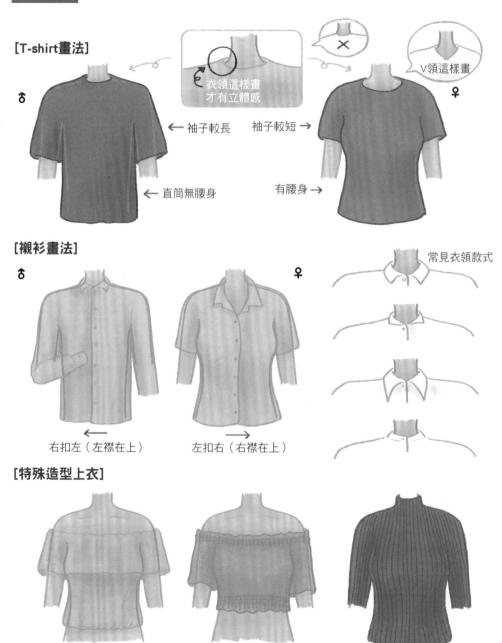

[T-shirt畫法]

♂

衣領這樣畫
才有立體感

V領這樣畫

♀

← 袖子較長　　袖子較短 →

← 直筒無腰身　　有腰身 →

[襯衫畫法]

♂　　　　　　　　　　　　　　　　　♀　　　　常見衣領款式

右扣左（左襟在上）　　←

左扣右（右襟在上）　　→

[特殊造型上衣]

平口荷葉邊露肩　　　　　平口鬆緊露肩　　　　　高領毛衣

[褲]

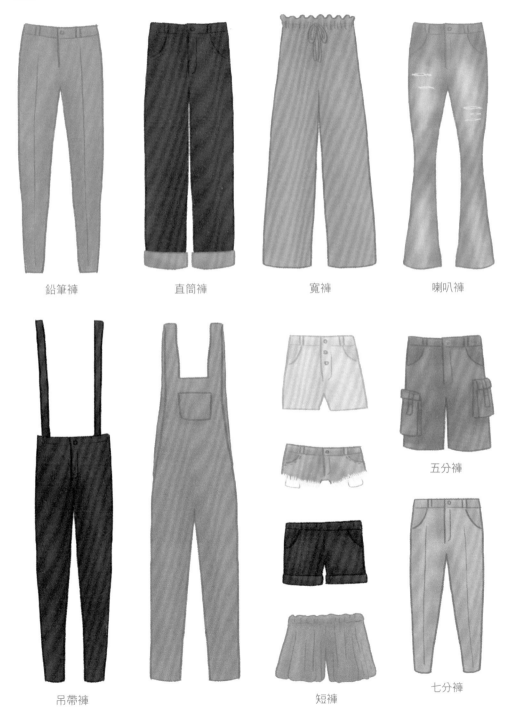

鉛筆褲　　　　　直筒褲　　　　　寬褲　　　　　喇叭褲

吊帶褲　　　　　　　短褲　　　　　七分褲

五分褲

[裙]

百褶裙

牛仔裙

窄裙

魚尾裙

A字裙

飄逸長裙

貼身長裙

[洋裝]

長版洋裝

短版洋裝

[外套]

運動外套

牛仔外套

西裝外套

飛行外套

棒球外套

羽絨外套

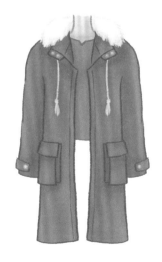
連帽外套

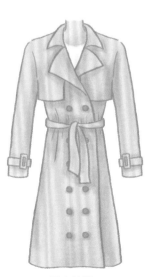
風衣外套

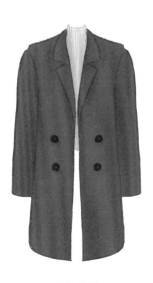
毛料外套

[包]

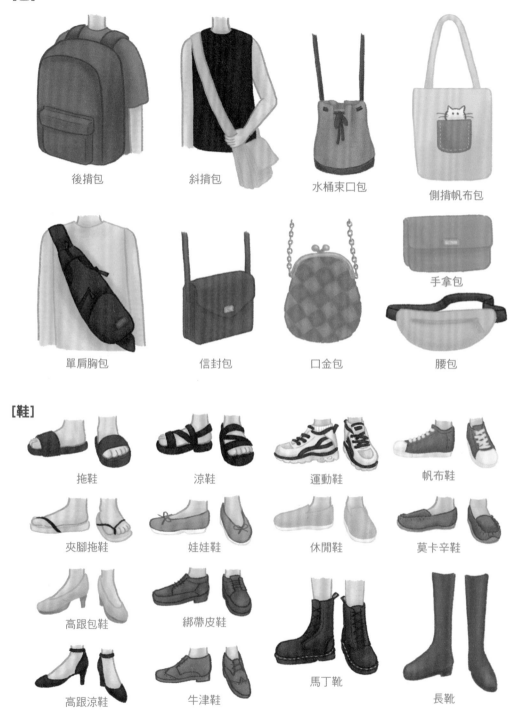

後揹包

斜揹包

水桶束口包

側揹帆布包

單肩胸包

信封包

口金包

手拿包

腰包

[鞋]

拖鞋

涼鞋

運動鞋

帆布鞋

夾腳拖鞋

娃娃鞋

休閒鞋

莫卡辛鞋

高跟包鞋

綁帶皮鞋

馬丁靴

高跟涼鞋

牛津鞋

長靴

整體配色 面對款式多樣、顏色繽紛的服裝，總是不知道該怎麼搭配才好看嗎？
一起來玩玩配色遊戲吧！

[三色搭配（不含黑白）]

顏色控制在三種，盡量挑選同色系的做搭配。毫無頭緒
的人，可參考以下示範的配色。此外，黑和白都是百搭
的安全色，如果選了三個顏色做搭配，但想再添加一點
黑或白，還是可以試試不同的效果。

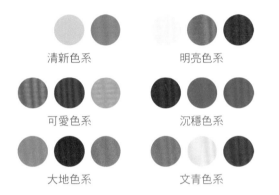

清新色系　　　明亮色系

可愛色系　　　沉穩色系

大地色系　　　文青色系

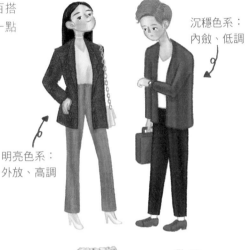

沉穩色系：
內斂、低調

明亮色系：
外放、高調

[花+素搭配]

如果下半身花色複雜，上半身盡量搭配單色、造型樸素的服
裝，反之亦然。複雜的花衣配花裙，會因為不協調而令人眼
花撩亂，若是上或下半身改為素色，就能避免這個困擾。

[中性色搭配]

如果你沒把握上、下半身該怎麼搭配，可以先從黑、白、米、
灰、牛仔藍……這幾個中性色中擇一當主色，再搭配其他花
色，就不至於產生衝突了。

白

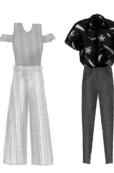

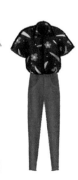

黑　　　　　　　　　米　　　　　灰　　　牛仔藍

*小祕訣：黑色給人暗沉
的感覺，想表現輕盈感
就不宜搭配黑色。

穿搭風格 穿搭風格也是表現人物特色和個性的重要因素，每一種都練習畫畫看吧！

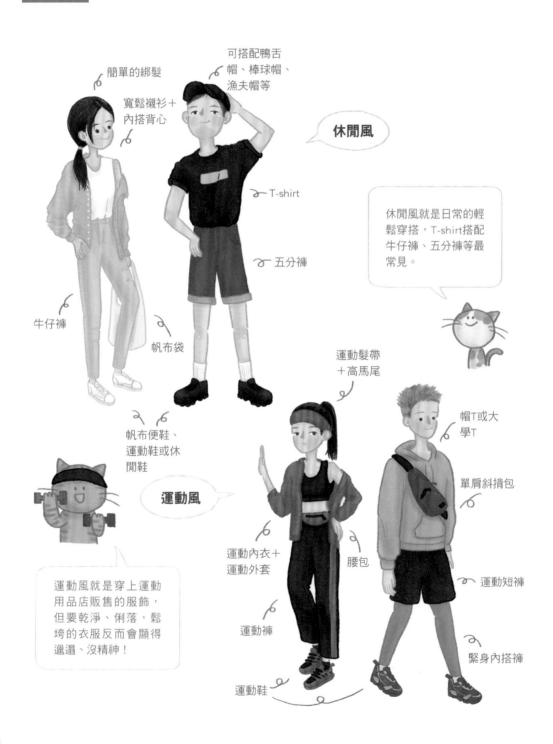

簡單的綁髮

寬鬆襯衫＋
內搭背心

可搭配鴨舌
帽、棒球帽、
漁夫帽等

休閒風

T-shirt

五分褲

休閒風就是日常的輕
鬆穿搭，T-shirt搭配
牛仔褲、五分褲等最
常見。

牛仔褲

帆布袋

運動髮帶
＋高馬尾

帽T或大
學T

帆布便鞋、
運動鞋或休
閒鞋

運動風

單肩斜揹包

運動內衣＋
運動外套

腰包

運動短褲

運動風就是穿上運動
用品店販售的服飾，
但要乾淨、俐落，鬆
垮的衣服反而會顯得
邋遢、沒精神！

運動褲

緊身內搭褲

運動鞋

48

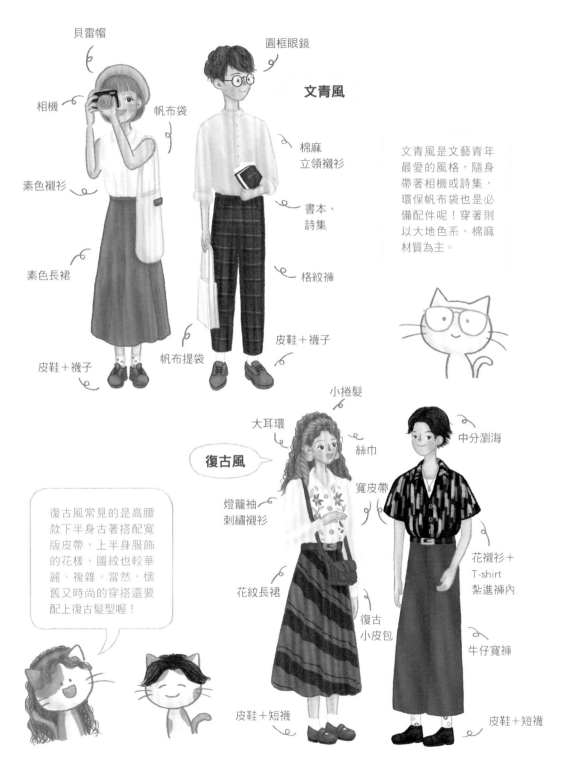

貝雷帽

相機

素色襯衫

素色長裙

皮鞋＋襪子

圓框眼鏡

帆布袋

文青風

棉麻
立領襯衫

書本、
詩集

格紋褲

皮鞋＋襪子

帆布提袋

文青風是文藝青年
最愛的風格，隨身
帶著相機或詩集，
環保帆布袋也是必
備配件呢！穿著則
以大地色系、棉麻
材質為主。

小捲髮

大耳環

絲巾

寬皮帶

中分瀏海

復古風

燈籠袖
刺繡襯衫

花紋長裙

花襯衫＋
T-shirt
紮進褲內

復古
小皮包

牛仔寬褲

復古風常見的是高腰
款下半身古著搭配寬
版皮帶，上半身服飾
的花樣、圖紋也較華
麗、複雜。當然，懷
舊又時尚的穿搭還要
配上復古髮型喔！

皮鞋＋短襪

皮鞋＋短襪

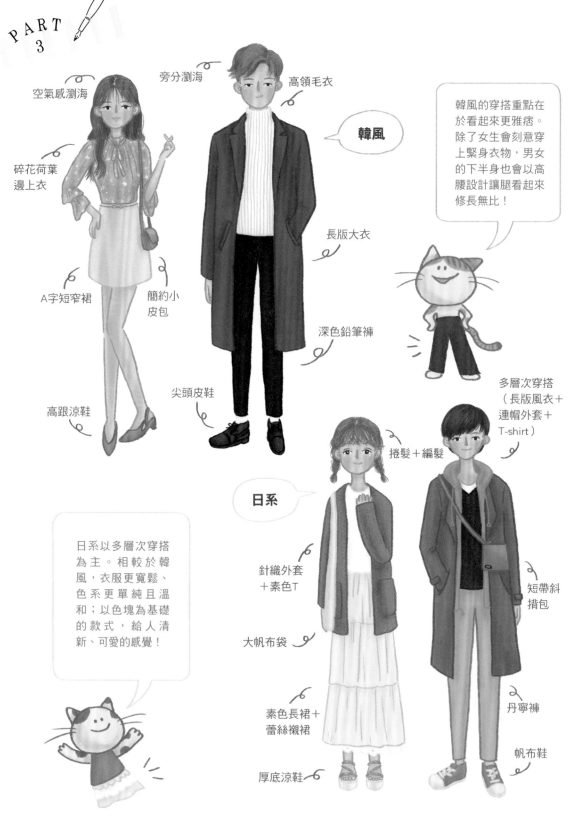

空氣感瀏海

旁分瀏海

高領毛衣

碎花荷葉邊上衣

韓風

A字短窄裙

簡約小皮包

長版大衣

深色鉛筆褲

高跟涼鞋

尖頭皮鞋

韓風的穿搭重點在於看起來更雅痞。除了女生會刻意穿上緊身衣物，男女的下半身也會以高腰設計讓腿看起來修長無比！

多層次穿搭（長版風衣＋連帽外套＋T-shirt）

捲髮＋編髮

日系

針織外套＋素色T

大帆布袋

短帶斜揹包

日系以多層次穿搭為主。相較於韓風，衣服更寬鬆、色系更單純且溫和；以色塊為基礎的款式，給人清新、可愛的感覺！

素色長裙＋蕾絲襯裙

丹寧褲

厚底涼鞋

帆布鞋

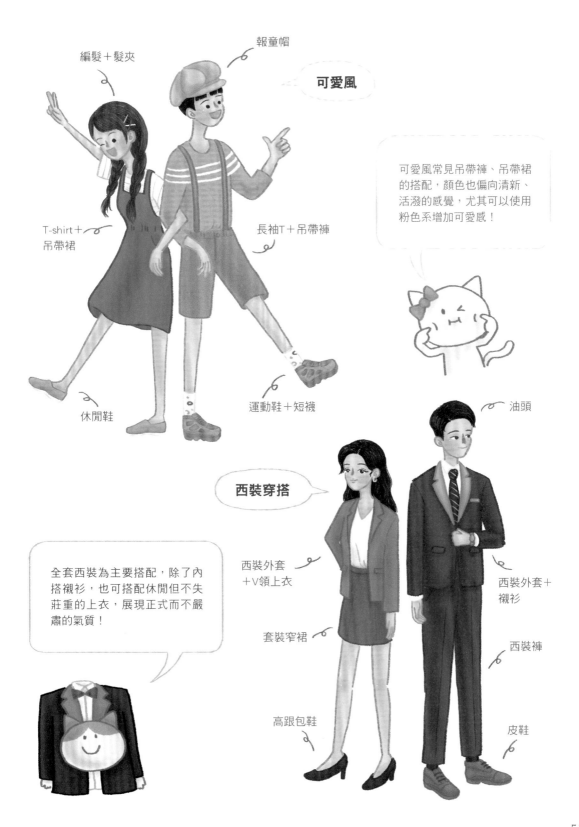

編髮＋髮夾

報童帽

可愛風

T-shirt＋
吊帶裙

長袖T＋吊帶褲

可愛風常見吊帶褲、吊帶裙的搭配，顏色也偏向清新、活潑的感覺，尤其可以使用粉色系增加可愛感！

休閒鞋

運動鞋＋短襪

油頭

西裝穿搭

全套西裝為主要搭配，除了內搭襯衫，也可搭配休閒但不失莊重的上衣，展現正式而不嚴肅的氣質！

西裝外套
＋V領上衣

西裝外套＋
襯衫

套裝窄裙

西裝褲

高跟包鞋

皮鞋

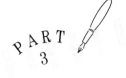

[異國服飾]

藉著畫似顏繪的機會,也可以讓角色穿穿看不同國家的傳統服飾喔!

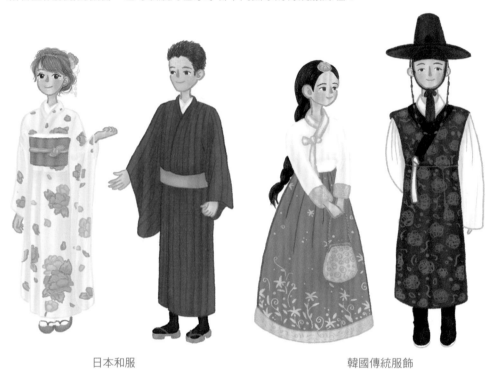

日本和服　　　　　　　　　　　韓國傳統服飾

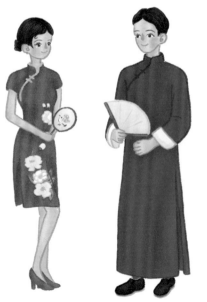

中國旗袍、馬褂　　　　　　　　中國古代漢服

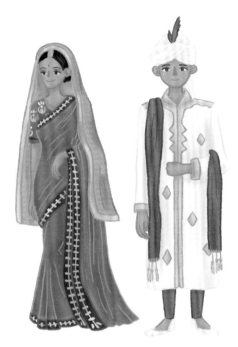

印度傳統服飾

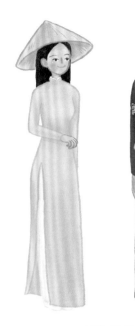

越南傳統服飾

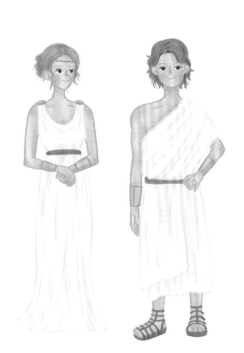

希臘傳統服飾

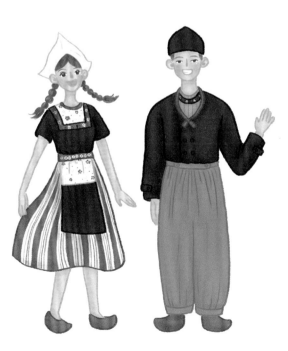

荷蘭傳統服飾

主題似顔繪

Q版主題似顔繪 學會了繪製日常穿搭，再來試一試Q版人物搭配不同主題的裝扮，讓似顔繪變得更有趣吧！

[童話故事裝扮]

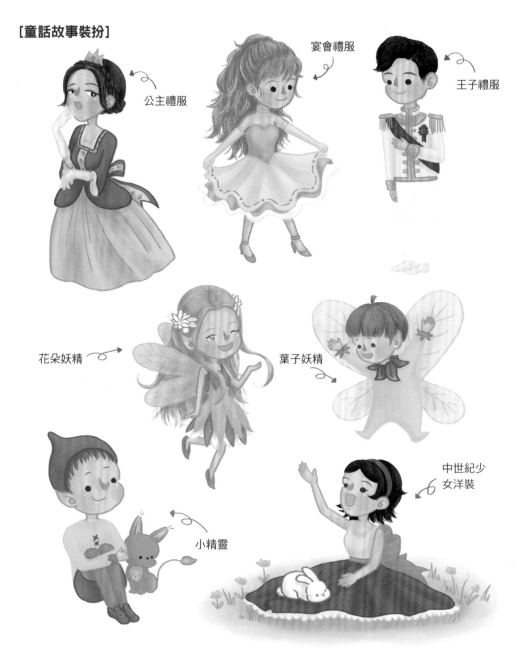

公主禮服

宴會禮服

王子禮服

花朵妖精

葉子妖精

中世紀少女洋裝

小精靈

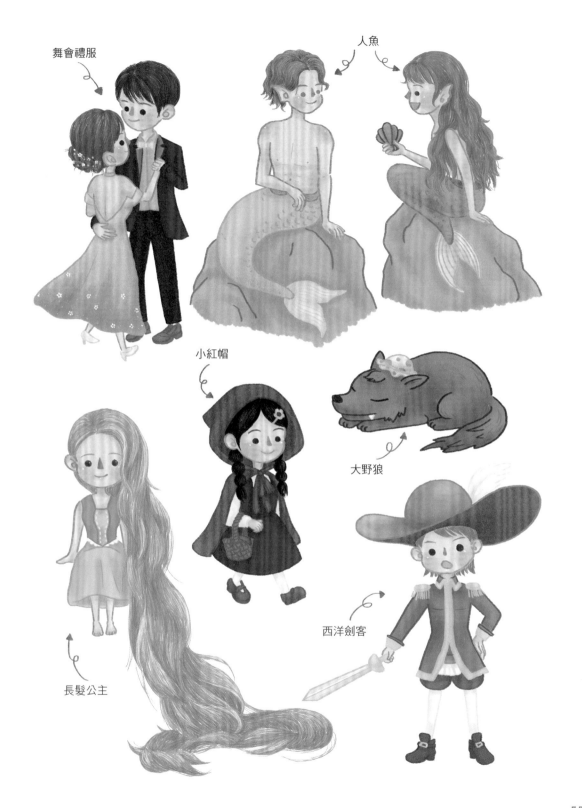

舞會禮服

人魚

小紅帽

大野狼

長髮公主

西洋劍客

[玩偶裝]

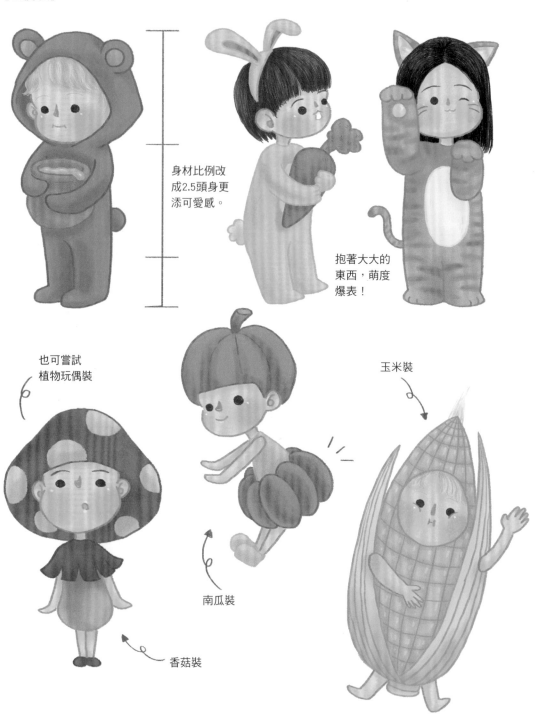

身材比例改
成2.5頭身更
添可愛感。

抱著大大的
東西,萌度
爆表!

也可嘗試
植物玩偶裝

玉米裝

南瓜裝

香菇裝

[萬聖節主題裝扮]

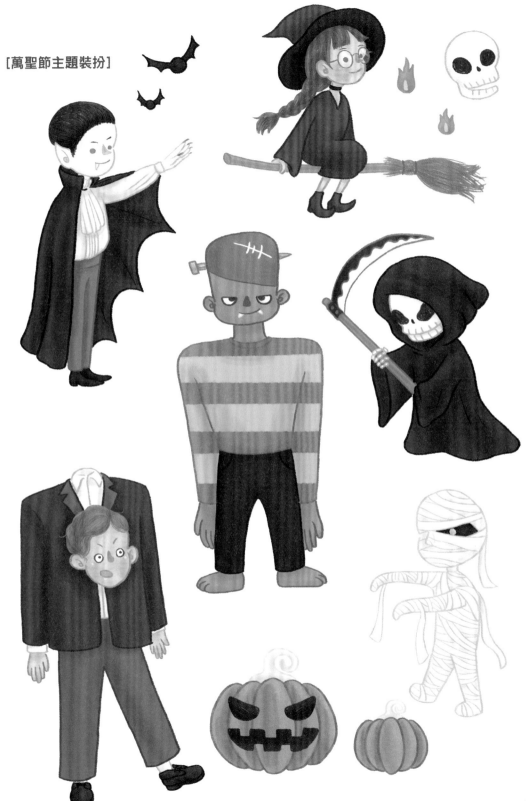

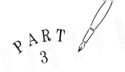

照片練習

基礎畫法都上手之後，就可以先用人物照片來練習畫似顏繪囉！一起來看看繪製時該掌握哪些技巧吧！

基礎：女性照片似顏繪練習

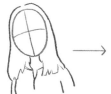 → → →

1 畫出臉、髮、身體輪廓，臉上標出十字線。

2 先畫鼻子，再帶出其他五官位置。

3 畫出完整五官。

4 完成臉型、頭髮和身體細節。

5 上色！

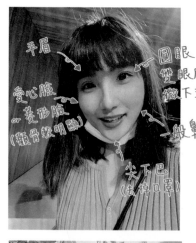

平眉

愛心臉
　菱形臉
(顴骨較明顯)

圓眼
雙眼皮
微下垂眼

一般鼻

尖下巴
(去掉口罩)

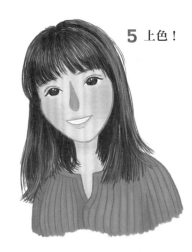

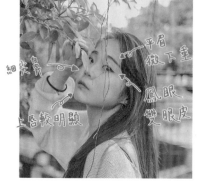

細尖鼻

上唇較明顯

平眉
微下垂

鳳眼
雙眼皮

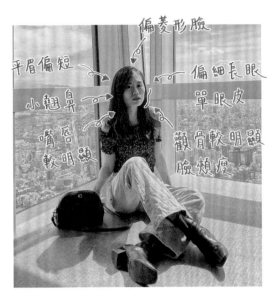

偏菱形臉

平眉偏短

小翹鼻

嘴唇較明顯

偏細長眼

單眼皮

顴骨較明顯臉頰瘦

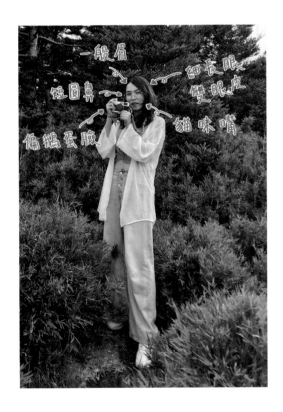

一般眉

短圓鼻

偏鵝蛋臉

細長眼雙眼皮

貓咪嘴

基礎：男性照片似顏繪練習

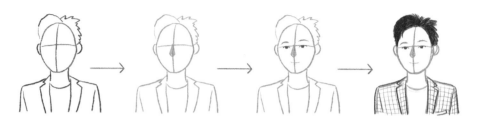

1 畫出臉、髮、身體輪廓，臉上標出十字線。

2 先畫鼻子，再帶出其他五官位置。

3 畫出完整五官。

4 完成臉型、頭髮和身體細節。

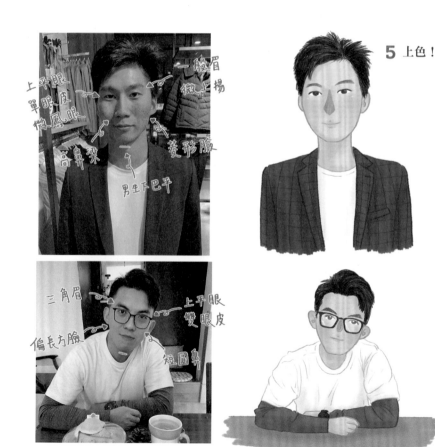

5 上色！

一般眉微上揚

上平眼
單眼皮
微鳳眼

菱形臉

高鼻樑

男生下巴平

三角眉

上平眼
雙眼皮

偏長方臉

短圓鼻

平眉　WEDDING　上平眼下垂眼內雙眼

偏菱形臉　　　　偏蒜頭鼻

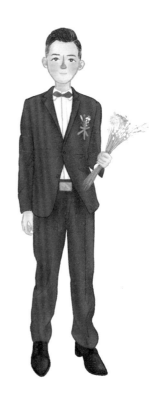

& jam

細長眼　　　　　細柳眉

單眼皮　　　　　翹鼻

偏圓臉

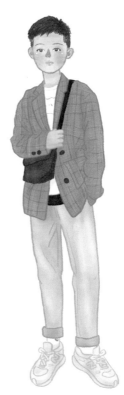

進階：加上特殊造型的變化應用　除了參照人物照片繪製似顏繪，你還可以嘗試
畫上特殊的造型——若能依照繪製對象的喜好
增添造型，效果將會更加分喔！

[原造型＋精靈造型]

（還可以加背景裝飾）

[原造型＋和服造型]

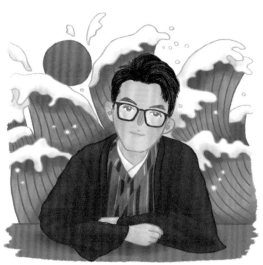

進階：加上Q版的變化應用 除了為似顏繪變化造型，你還可以將人物畫成Q版模樣，並加上特殊造型，讓畫面更加有趣。特別注意的是，Q版人物須以頭部的特徵為主要繪製重點。

[Q版女巫造型]

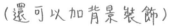

[Q版小熊玩偶裝扮]

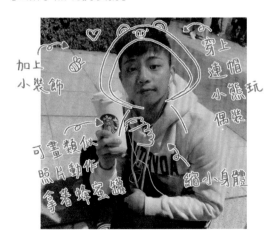

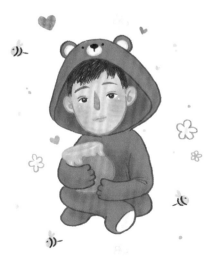

PART 4

STAR

似顏繪專屬記憶

想在社群軟體上換個專屬大頭照，卻不想只是用一般的照片嗎？學會了似顏繪，就能為自己創造獨特的大頭照囉！不管是電繪或手繪都可以，讓我們開始來畫吧！

獨一無二的大頭照似顏繪

在社群軟體上想換個專屬大頭照，卻不想只是用一般的照片？學會了似顏繪，就能為自己創造獨特的大頭照囉！

大頭照似顏繪的基本構圖

大頭照的原始素材通常是1:1的正方形，不過在多數社群軟體上，最後呈現的大頭照是套用正圓形框的畫面，所以，重要部分須盡量居中，千萬別置於正方形的四個角落，以免無法顯示出來喔！

> ＊小秘訣：大頭照中，人物就是重點，必須盡量以簡單背景襯托，如：以單色或雙色為背景，亦可添加一些小元素或圖樣，但要避免背景太複雜而喧賓奪主。

[證件照]
人物在畫面正中間雖然較為呆板，卻可一眼就看到重點喔！

[活潑型]
人物在右側或左側，就像探出頭來，可營造活潑、熱情打招呼的感覺。

[可愛型]
人物在下方，手靠框緣，就像從底下冒出來一樣，給人靦腆、可愛的印象。

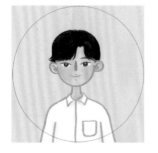

證件照範例

活潑型範例

可愛型範例

[側臉帥氣型]

45 度角的斜側臉，人物視線望向鏡頭，就會有放電般的帥氣喔！

[正側臉唯美型]

90 度角的正側面，眼神望向人物面對的方向，營造一種神祕美感。

[與寵物合照型]

繪製與寵物或其他喜愛動物的合照時，抱著動物的樣子將呈現親切、溫馨的氛圍。

側臉帥氣型範例

正側臉唯美型範例

與寵物合照型範例

與臉書封面的有趣互動

繪製完成的大頭照也可以為個人頁面增加不少趣味喔！

左圖人物剛好指向臉書封面上的飛機。

右圖人物看起來就像快被臉書封面上的巨無霸貓咪踩扁了。

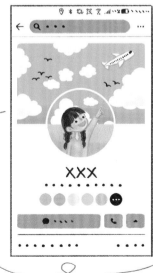

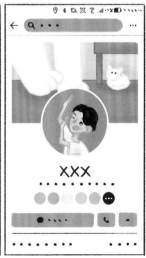

67

超有FU的個人貼圖　用自己的臉做成的貼圖想必最有感覺吧！不過，你是否覺得直接用個人照片過於……呢？那就以似顏繪來製作貼圖吧！

用電繪的方式，並按照LINE的貼圖規則上傳檔案。

以手繪的方式，透過手機或平板的「LINE拍貼應用程式」轉換製作成貼圖並上傳。

[多樣表情應用]

融入多樣的表情變化，才能讓個人化貼圖更生動、更具實用性。你可參考第 21 頁至第 23 頁的教學內容搭配進行。

範例

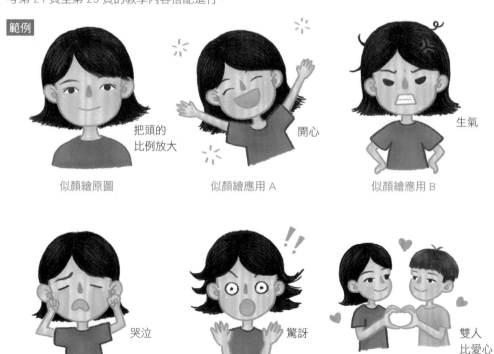

似顏繪原圖　　把頭的比例放大

似顏繪應用 A　　開心

似顏繪應用 B　　生氣

似顏繪應用 C　　哭泣

似顏繪應用 D　　驚訝

似顏繪應用 E　　雙人比愛心

超完美的寵物合照 每次想跟寵物合照，是不是只能拍到一堆模糊的照片呢？的確，拍張完美寵物照真是太難了！那麼，現實無法達成的願望，就用似顏繪解決吧！

怎麼拍都拍不好……

以下示範與寵物一起入鏡的幾種似顏繪構圖參考。

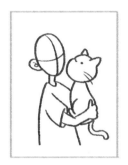

趴地上

趴在頭頂

站在肩膀上

體型較小的寵物，如：虎皮鸚鵡、刺蝟、守宮等，不妨嘗試放在右圖所示的位置，互動性高、畫面又可愛喔！

捧在手心

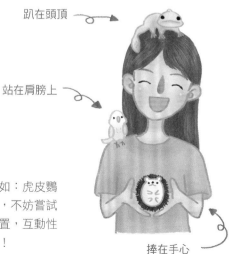

獻給手帳控的似顏繪

似顏繪運用在手帳、日記裡，記錄大小事時也會感到更有意思！

百變我的#ootd 今天用心地打扮了自己，就以似顏繪將穿搭樣貌如實地記錄起來吧！

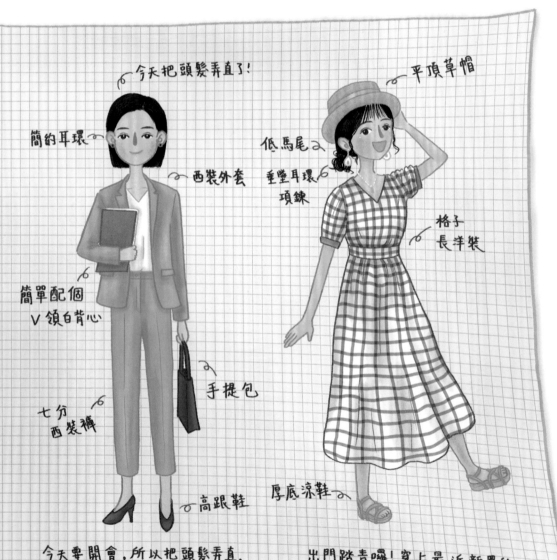

今天把頭髮弄直了！

簡約耳環

西裝外套

簡單配個
V領白背心

七分
西裝褲

手提包

高跟鞋

平頂草帽

低馬尾

垂墜耳環
項鍊

格子
長洋裝

厚底涼鞋

今天要開會，所以把頭髮弄直，
除了日常的上班穿搭外，還加
了較正式的西裝外套。

出門踏青囉！穿上最近新買的
洋裝，朋友們都說很好看呢！

精采我的生活札記 除了用文字記錄日常發生的點點滴滴，若能加上相關人物的動作和表情，即可讓回憶歷歷在目。

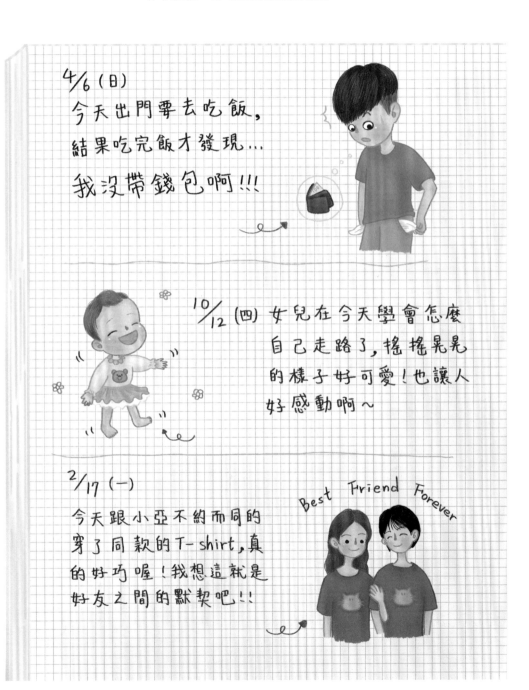

4/6 (日)
今天出門要去吃飯，
結果吃完飯才發現...
我沒帶錢包啊!!!

10/12 (四) 女兒在今天學會怎麼
自己走路了，搖搖晃晃
的樣子好可愛!也讓人
好感動啊～

2/17 (一)
今天跟小亞不約而同的
穿了同款的T-shirt，真
的好巧喔!我想這就是
好友之間的默契吧!!

Best Friend Forever

傳遞真摯心意的似顏繪

似顏繪最棒的用途，就是可以做成世上「唯一」的卡片，傳遞無以倫比的獨特祝福。
一起來試試看以不同主題繪製滿載心意的各類卡片吧！

絕無僅有的卡片 你可以根據致贈對象的喜好和興趣，盡情發揮在卡片上，例如：
對方喜歡貓咪，就畫出他被一大群貓咪圍繞的構圖，或者讓他穿
上最愛的動漫角色裝扮。

[卡片構圖參考]

將主角畫在卡片正中央，
能一眼就看到！

將主角畫在卡片偏左或偏右的三分之二處，構圖活
潑又不會讓主角邊緣化。

生日賀卡 似顏繪中添加生日相關的元素，整張生日賀卡充滿歡樂的氛圍！

[生日相關元素]

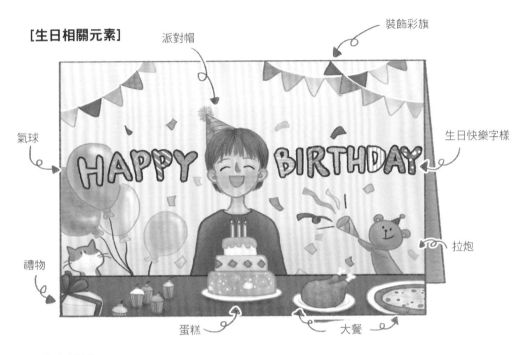

派對帽

裝飾彩旗

氣球

生日快樂字樣

禮物

拉炮

蛋糕

大餐

[參考構圖]

如果不知道該從哪裡下筆，可參考以下幾種構圖。

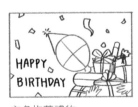

主角抱著禮物

主角坐在蛋糕上

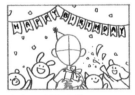

主角＋彩旗字樣＋
歡樂慶祝的小動物

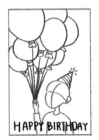

主角拿著氣球

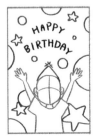

主角擺出誇大的姿勢

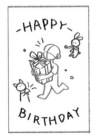

主角抱著禮物＋
歡樂慶祝的小動物

母親節卡片

[母親節元素]

愛心

花草裝飾

康乃馨

母親形象

[參考構圖]

媽媽捧著花束＋康乃馨背景

孩子對媽媽大喊

媽媽在花叢裡

媽媽與孩子擁抱
＋愛心背景

媽媽＋花環

媽媽捧著花束
＋愛心背景

父親節卡片

[父親節元素]

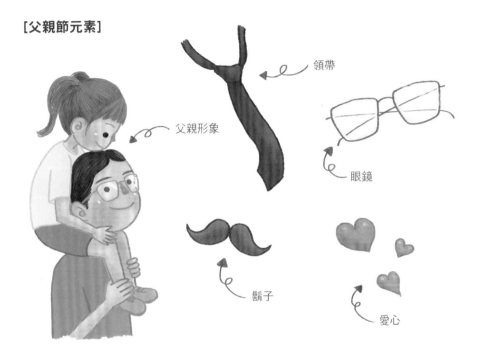

父親形象

領帶

眼鏡

鬍子

愛心

[參考構圖]

爸爸抓著領帶＋各元素
構成的背景

爸爸跟孩子一起看書

爸爸坐在鬍子上

爸爸揹著孩子
＋愛心背景

爸爸＋鬍子＋愛心背景

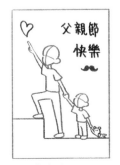

爸爸牽著孩子

教師節卡片

[教師節元素]

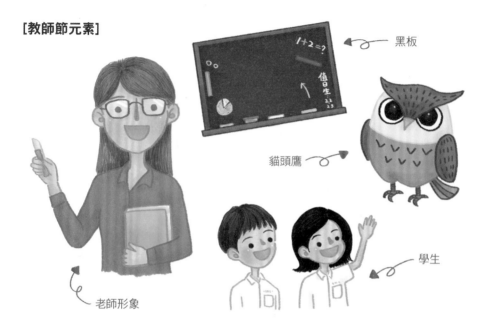

黑板

貓頭鷹

學生

老師形象

[參考構圖]

老師＋黑板背景

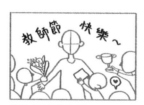

學生簇擁著老師

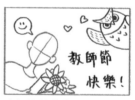

老師捧著花束＋貓頭鷹

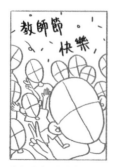

老師與學生自拍合照

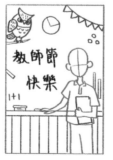

老師＋貓頭鷹＋黑板背景

老師與學生圍成一圈

畢業賀卡

[畢業元素]

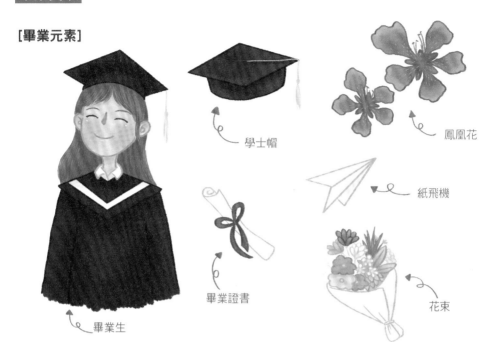

學士帽

鳳凰花

紙飛機

畢業證書

花束

畢業生

[參考構圖]

畢業生丟學士帽

畢業生躺草皮＋鳳凰花背景

畢業生坐在紙飛機上

畢業生捧著花束
＋鳳凰花背景

畢業生仰望＋紙飛機
＋藍天白雲背景

畢業生俯視＋紙飛機
＋藍天白雲背景

戀愛‧結婚紀念日卡片　這張卡片可依據情侶間的共同回憶和默契，發想更多相關的元素。我先以情侶間常見的互動，作為參考元素範例。

[親密互動元素]

[參考構圖]

接吻＋合比愛心

一起仰望祝福

公主抱＋愛心背景

深情相擁

對視＋文字背景

攜手躺臥草皮上

彌月賀卡

[寶寶元素]

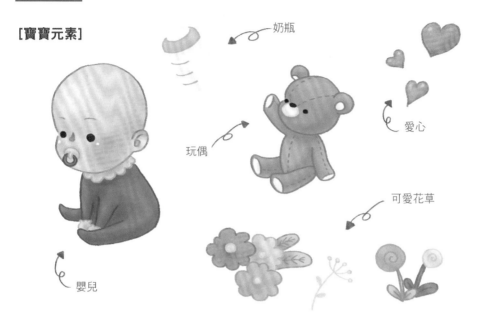

奶瓶

玩偶

愛心

可愛花草

嬰兒

[參考構圖]

嬰兒坐在地上＋玩偶

嬰兒躺在床上＋玩偶

嬰兒抱著奶瓶
＋各元素構成的背景

嬰兒躺在床上

嬰兒＋可愛的花邊

嬰兒坐在雲朵上
＋各元素構成的背景

耶誕賀卡

[耶誕元素]

耶誕老人跟小精
靈的臉，都可以
替換成你或朋友
的似顏繪喔！

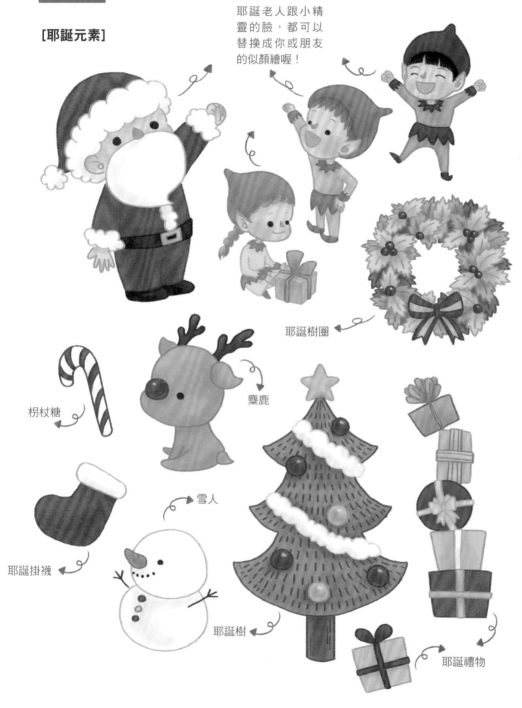

耶誕樹圈

枴杖糖

麋鹿

雪人

耶誕掛襪

耶誕樹

耶誕禮物

[參考構圖]

耶誕老人＋小精靈＋耶誕禮物＋耶誕樹

耶誕老人＋麋鹿

小精靈＋耶誕掛襪

耶誕老人＋雪人

耶誕樹＋耶誕老人＋小精靈
＋耶誕禮物

耶誕樹圈＋耶誕老人

耶誕老人＋枴杖糖背景

新年賀卡 除了新年度的生肖，還有很多春節元素可以放入卡片喔！

[春節元素]

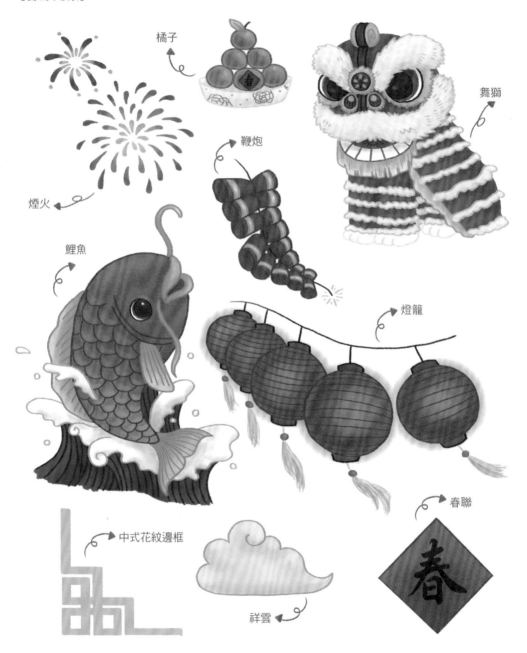

煙火

橘子

鞭炮

舞獅

鯉魚

燈籠

中式花紋邊框

祥雲

春聯

舞獅＋煙火＋燈籠

鯉魚＋中式花紋邊框

燈籠＋煙火＋春聯

鞭炮＋祥雲＋煙火

舞獅＋煙火

鯉魚

燈籠

似顏繪卡片大進化

再發揮創意設計似顏繪卡片,即可讓卡片展現豐富的層次並製造驚喜喔!以下示範幾種具有互動機關又完美融合似顏繪的創意卡片!

鏤空卡片 從上層的鏤空方窗,可直接看到下層的似顏繪,再配合上層鏤空方窗周遭的情境,使得畫面有時空推移之感,相當有趣。

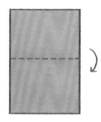

1 對摺卡片。

2 在上層割出想要的形狀。

3 對摺卡片,用鉛筆將上層割出的形狀描繪到下層。

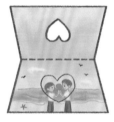

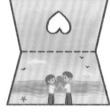

4 打開卡片,在下層畫上似顏繪與圖案點綴。

　　＊對摺卡片後,雖然下層的圖只有鏤空框的部分會被看到,但還是可以畫出完整的圖喔!

5 對摺卡片,在上層繪製裝飾。

　　＊使用雙色的色紙製作,效果會更好喔!

[直式卡片須留意方向]

鏤空卡片也可採直式製作,不過,如果是具有方向性的形狀,如:愛心、水滴⋯⋯就得特別注意不要割錯方向囉!

鏤空卡片實作練習 附件1

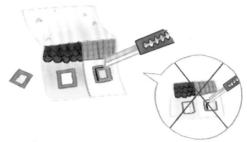

1 將附件1的版型沿實線剪下，
再沿虛線對摺。

2 打開後割下兩個窗框。

*記得把卡
片打開後再
割窗框喔！

3 對摺卡片，用鉛筆將上層割出
的形狀描繪到下層。

4 在下層畫窗框的位置畫上似
顏繪，再擦掉鉛筆線。

[鏤空卡片成果展示]

推拉卡片 推拉內層卡片,就能讓外層卡片上的人物產生神奇互動,而且卡片背面和內層的卡片,都能寫上滿滿的祝福和想說的話喔!

1 將a紙對摺,下層紙的下方需多出1公分。

2 剪一張比摺好的a紙高度窄、寬度長的b紙。

3 打開a紙,在上層割出一個1公分x3公分的長方形。

4 將a紙下方多出的1公分往內摺,並與上層黏合。

5 將b紙套入a紙中,對齊左側,讓右側凸出。

6 在a紙的長方形框旁繪製人物A的似顏繪。

7 再剪一張小紙卡,繪製人物B的似顏繪(A、B人物的大小不要相差太多)。

8 剪下小紙卡上的人物B。

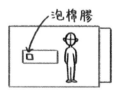

9 在鏤空長方形框的左側,將一小塊泡棉膠黏在b紙上。

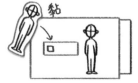

10 將剪下的人物B黏在泡棉膠上。

11 向右拉動b紙,兩個人物就能越靠越近喔!

推拉卡片實作練習　附件2

1 將附件2的版型都沿實線剪下。

2 沿虛線摺好a紙。

3 打開a紙後割下上層的方框，並在方框右側畫上人物A。

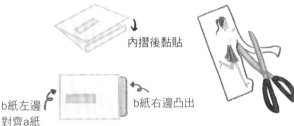

內摺後黏貼

b紙左邊對齊a紙

b紙右邊凸出

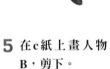

4 將a紙多出的部分往內摺並黏合，再套入b紙。

5 在c紙上畫上人物B，剪下。

6 在靠近鏤空方框的左側，將泡棉膠黏在b紙上，再貼上人物B。

[推拉卡片成果展示]

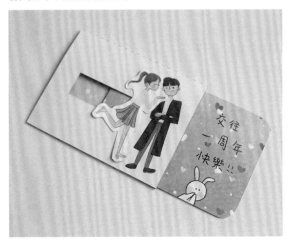

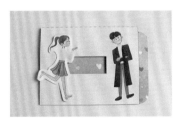

卡片背面也可以寫字喔！

立體卡片 一打開卡片，裡面的人物就跳出來。一起來玩玩看吧！

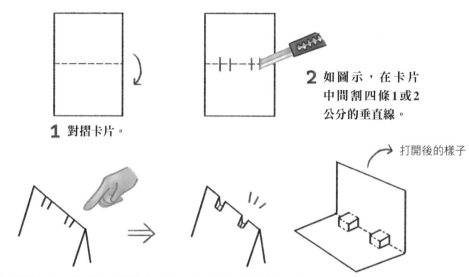

1 對摺卡片。

2 如圖示，在卡片中間割四條1或2公分的垂直線。

打開後的樣子

3 對摺卡片，將割線中間的水平摺線往內壓，再壓出深刻的摺痕。

 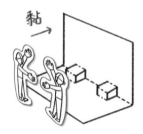

黏

4 繪製不超過卡片對摺後高度的人物並沿邊框剪下。人物的雙腳不能鏤空。

5 如圖示，將人物的雙腳貼著紙張，黏在凸出的立體方格上。

6 最後，將整張卡片的背面黏貼到另一張尺寸更大的色卡上。

*貼在不同顏色的卡紙上，視覺效果會更好。

*溫馨小提示：若想讓人物一前、一後，可利用垂直割線調整立體方格凸出的程度，但垂直割線的長度須盡量控制在1至5公分間。

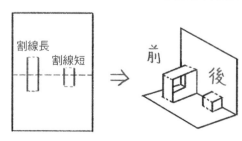

割線長 割線短

前 後

立體卡片實作　附件3、附件4

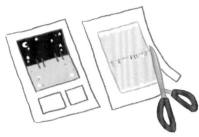

1 沿實線剪下附件3、附件4的版型。

2 割出垂直線。

3 繪製人物，剪下。

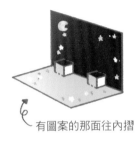

有圖案的那面往內摺

4 貼上人物前，可先在背景寫字。

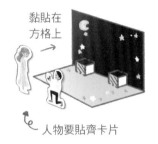

黏貼在方格上

人物要貼齊卡片

5 將人物黏在立體方格上。

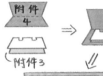
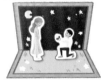

靠中間對齊後先黏貼一面，再黏另一面。

6 兩張卡片分別對摺後，附件3卡片夾入附件4卡片中，然後對齊中間摺線並黏合。

[立體卡片成果展示]

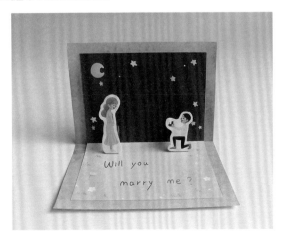

89

紀念價值倍增的似顏繪喜帖

結婚是人生的重要里程碑,所以,許多人嚮往婚禮大小事能事必躬親,希望樣樣都貼近自己的喜好。當然,現在連喜帖都流行自己一手包辦了。

從婚紗照到似顏繪 最直接的方法,就是參考婚紗照繪製似顏繪,畫起來也比較不費力喔!

邀請字句

裝飾圖案

新人的名字縮寫+婚宴日期

[常見喜帖構圖]

常見的構圖是兩人並肩站立，或是只露出兩人半身的模樣。

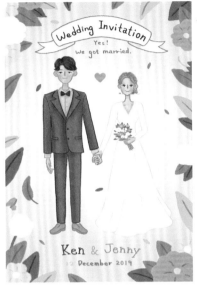

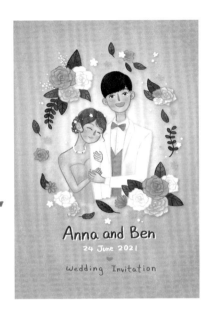

四邊皆有超
出界線的美
麗花草

繽紛花朵
環繞著幸
福的新人

[創意畫法]

誰說喜帖一定要畫婚紗照呢？讓新人搖身一變成為電影角色也不錯！

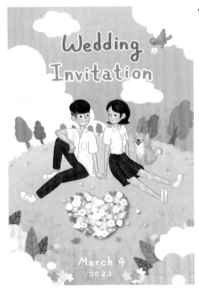

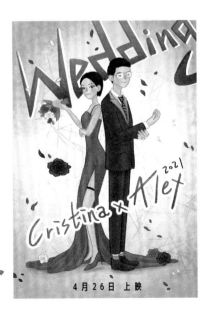

穿著學生制
服的兩人也
可以當喜帖
封面主角，
寵物也一起
加入。

喜帖也可以
畫得像特務
電影的海報
一樣酷炫！

[喜帖參考構圖]

全身似顏繪＋寵物

半身似顏繪＋花環

半身似顏繪＋愛心背景

全身似顏繪＋花卉背景

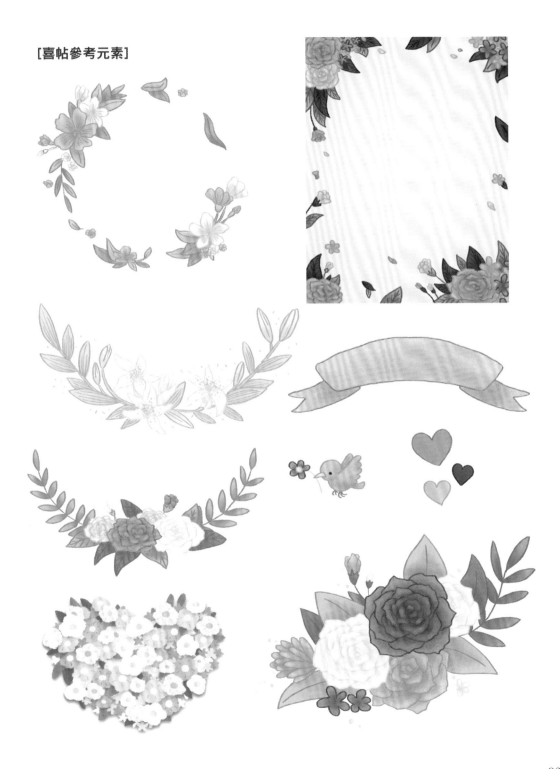

[喜帖參考元素]

洋溢班級特色的似顏繪布置

每年教室布置總讓老師們傷透腦筋……該怎麼做才能凸顯班級特色呢？將全班師生都放到布告欄上吧！相信會是最能引起共鳴又最特別的教室布置！

全班一起COSPLAY吧！ 繪製學生真實面貌的似顏繪，還能融入哪些變化呢？不妨試試讓大家都穿上與眾不同的服裝吧！

小矮人

小熊

美人魚

兔兔女孩

機器人

動物森友「繪」

美人魚大集合

公主與小矮人

PART 5

似顏繪
互動小遊戲

一邊學習畫似顏繪，
一邊和朋友暢玩有趣的
繪畫遊戲吧！

轉盤拼拼看 組裝附件5的轉盤,試試看會轉到什麼臉型、眼睛、眉毛、鼻子,再搭配上髮型,就能動手練習繪製各式各樣的臉囉!

1 先決定要畫男生或女生。

2 組裝好轉盤,轉動看看,箭頭會指向什麼呢?

① 剪下附件5的配件,割掉圓形配件中心點的白色圓圈,成為旋轉圓盤;再沿方形配件中央的黑色實線切割,成為底盤卡榫。

② 將一個轉盤和方形底盤的卡榫扣合,就可開始玩遊戲了。

③ 換上另一個轉盤,和方形底盤的卡榫扣合後,繼續玩轉選擇。
＊圓形轉盤翻面,還有不同內容可以選擇。

3 將所有轉到的內容組合起來。

 + + + = ?

方形臉　　　圓眼+雙眼皮　　折角眉　　　高挺鼻

 + + + = ?

心形臉　　　下垂眼+單眼皮　　平眉　　　蒜頭鼻

4 最後,搭配適合的髮型(可參考第36頁至第39頁),並繪製嘴巴(可參考第20頁),一張似顏繪的臉完成囉!

這個小遊戲可幫你反覆練習似顏繪喔!

角色出題畫畫看 這是網路上流行的遊戲「Create my original character」，也是繪師間常常用來互相切磋的挑戰。遊戲玩法主要是互相出考題給對方，並在一定時間內完成作品。

[玩法示範]

主題：上班穿搭	明明出題	小華出題
1.性別	1.女性	1.男性
2.髮型	2.短髮，綁公主頭	2.長髮，綁馬尾
3.上身穿著	3.襯衫	3.直條紋短袖襯衫
4.下身穿著	4.七分西裝褲	4.寬褲
5.心情	5.嚴肅	5.愉悅
6.職業	6.高階主管	6.藝術總監

明明出題，小華完成的作品。

小華出題，明明完成的作品。

Create my original character題目卡

主題：運動穿搭

1.性別

2.髮型

3.上身穿著

4.下身穿著

5.運動項目

6.整體配色

主題：派對穿搭

1.性別

2.眼睛

3.髮型

4.服裝款式

5.派對主題

6.角色個性

主題：看展穿搭

1.性別

2.髮型

3.配件

4.服裝款式

5.展覽類型

6.整體配色

主題：復古路線

1.性別

2.眉毛

3.髮型

4.服裝款式

5.包包

6.角色年齡

主題：植物擬人化

1.性別

2.什麼植物

3.頭髮顏色

4.穿搭風格

5.眼睛

6.角色個性

主題：動物擬人化

1.性別

2.什麼動物

3.髮型

4.穿搭風格

5.配件

6.角色個性

主題：萬聖節

1.角色

2.髮型

3.上身穿著

4.下身穿著

5.配件

6.心情

主題：魔法師

1.性別

2.髮型

3.服裝款式

4.魔法屬性

5.配件／武器

6.整體配色

主題：童話故事

1.性別

2.角色

3.髮型

4.服裝款式

5.配件／道具

6.整體配色

切割線 ——— 摺線 - - - -

[附件2]

a紙

b紙

內部小卡

c紙

人物B繪製處

[附件3]

切割線 ———— 摺線 - - - -

人物繪製處

105

卡片常用設計字樣 提供一些可應用在卡片封面的設計字樣,歡迎拍照儲存或影印備份,如此一來,當你製作卡片,隨時能拿來參考。

Thank You / Thank You / Thank You	THANK YOU / THANK YOU THANK YOU / thank you / thank you / thank you
Especially for you / Especially for you / Especially for you	Especially for you / Especially for you Especially for you / Especially For You / Especially For You Especially For You
HAPPY BIRTHDAY / HAPPY BIRTHDAY / HAPPY BIRTHDAY	HAPPY BIRTHDAY / HAPPY BIRTHDAY HAPPY BIRTHDAY / Happy Bithday / Happy Birthday Happy Birthday
Merry Christmas / Merry Christmas / Merry Christmas	Merry Christmas / Merry Christmas Merry Christmas / MERRY CHRITMAS / MERRY CHRISTMAS MERRY CHRITMAS

[附件4]

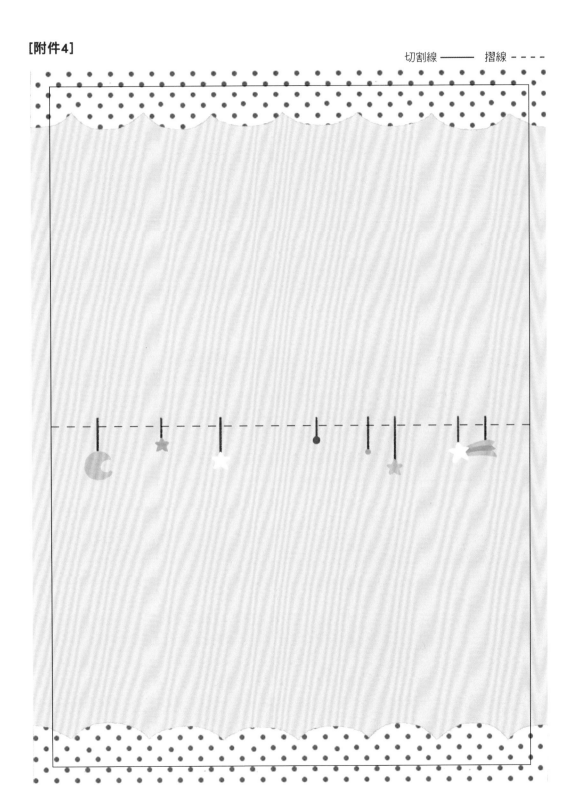

切割線 ——— 摺線 - - - -

＊附件4剪下後先沿中間虛線對摺，再將附件3黏貼於此面的背面（粉紅色頁面）。

[附件5]

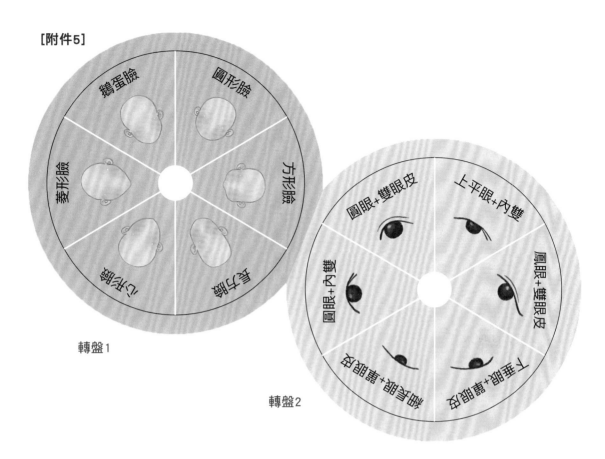

轉盤1

轉盤2

轉盤底座

＊剪下轉盤底座後，
請沿中間黑線切割。

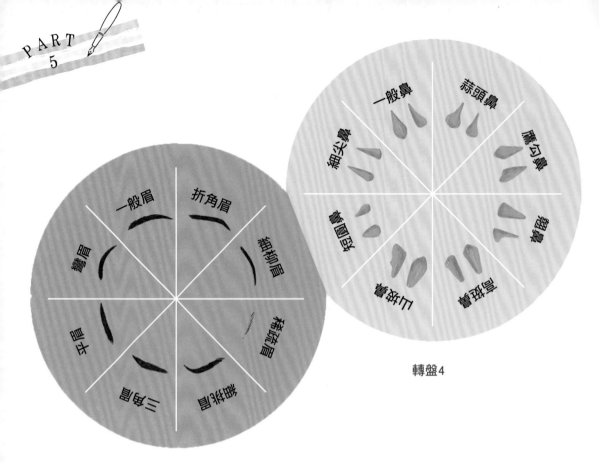

轉盤3

轉盤4

似顏繪，為你所愛彩繪的繽紛心意！

　　多久沒和朋友面對面暢快聊天了呢？縱然認識了一段時間，你們真正熟悉彼此嗎？找個時間跟好友對坐、互相細膩觀察，並描繪出彼此眼中的模樣吧！

　　你將發現，對方竟然有一些特徵、特點，是自己平常沒留意到的；你還可以把握此時此刻和對方深入談心，而完成的作品也是永恆的情誼紀念呢！

可以面對面好好談心呢！

將完成的作品送給對方，超有意義的耶！

哇！我又發現你的許多特點呢！

　　似顏繪描繪了你所看到的人，同時傳達了你對他的了解跟情感。當你把似顏繪作品送給對方，不僅讚揚了他的獨特，更是把你的心意大方地交給對方珍藏。

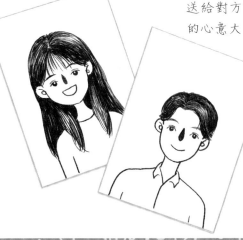

　　似顏繪是一份真誠的祝福，期許你們這段深厚的情誼，能緊密地連繫一輩子！

國家圖書館出版品預行編目（CIP）資料

可愛人像畫入門：初學者也能輕鬆學會的似
顏繪/雨立今著. -- 初版. -- 新北市：漢欣文化
事業有限公司, 2023.05
112面；23x17公分. -- (多彩多藝；15)

ISBN 978-957-686-859-7(平裝)

1.CST: 人物畫 2.CST: 繪畫技法

947.2 112000734

多彩多藝 15

可愛人像畫入門
初學者也能輕鬆學會的似顏繪

作　　　者／雨立今

封 面 繪 圖／雨立今

總　編　輯／徐昱

封 面 設 計／周盈汝

執 行 美 編／周盈汝

執 行 編 輯／鄭之雅

出　版　者／漢欣文化事業有限公司

地　　　址／新北市板橋區板新路206號3樓

電　　　話／02-8953-9611

傳　　　真／02-8952-4084

郵 撥 帳 號／05837599 漢欣文化事業有限公司

電 子 郵 件／hsbookse@gmail.com

初 版 一 刷／2023年5月